BAUHAUS BÜCHER

8

L. MOHOLY-NAGY
MALEREI
FOTOGRAFIE
FILM

原包豪斯丛书　第八册

绘画、摄影、电影
Malerei Fotografie Film

重访包豪斯 丛书
BAU BOOKS

华中科技大学出版社
http://www.hustp.com
中国·武汉

绘画、摄影、电影
Malerei Fotografie Film

著　[匈]拉兹洛·莫霍利-纳吉

译　温心怡

校　周诗岩

图书在版编目（CIP）数据

绘画、摄影、电影/（匈）拉兹洛·莫霍利-纳吉著；温心怡译．—武汉：华中科技大学出版社，2021.7
（重访包豪斯丛书）
ISBN 978-7-5680-6980-9

Ⅰ．①绘… Ⅱ．①拉… ②温… Ⅲ．①包豪斯-艺术-设计-研究 Ⅳ．① J06

中国版本图书馆 CIP 数据核字（2021）第 116248 号

Malerei Fotografie Film
by László Moholy-Nagy
Copyright ©1927 by Albert Langen Verlag
Simplified Chinese translation copyright ©2021
by Huazhong University of Science & Technology
Press Co., Ltd.

重访包豪斯丛书 / 丛书主编　周诗岩　王家浩

绘画、摄影、电影
HUIHUA、SHEYING、DIANYING
著：[匈] 拉兹洛·莫霍利-纳吉
译：温心怡
校：周诗岩

出版发行：华中科技大学出版社（中国·武汉）
　　　　　武汉市东湖新技术开发区华工科技园
电　　话：(027) 81321913
邮　　编：430223

策划编辑：王　娜
责任编辑：王　娜
封面设计：回　声　工作室
责任监印：朱　玢

印　　刷：武汉精一佳印刷有限公司
开　　本：710 mm×1000 mm 1/16
印　　张：10.5
字　　数：174 千字
版　　次：2021 年 7 月第 1 版 第 1 次印刷
定　　价：49.80 元

投稿邮箱：wangn@hustp.com
本书若有印装质量问题，请向出版社营销中心调换
全国免费服务热线：400-6679-118 竭诚为您服务
版权所有　侵权必究

总序

当代历史条件下的包豪斯

一

包豪斯[Bauhaus]在二十世纪那个"沸腾的二十年代"扮演了颇具神话色彩的角色。它从未宣称过要传承某段"历史",而是以初步课程代之。它被认为是"反历史主义的历史性",回到了发动异见的根本。但是相对于当下的"我们",它已经成为"历史":几乎所有设计与艺术的专业人员都知道,包豪斯这一理念原型是现代主义历史上无法回避的经典。它经典到,即使人们不知道它为何成为经典,也能复读出诸多关于它的论述;它经典到,即使人们不知道它的历史,也会将这一颠倒"房屋建造"[haus-bau]而杜撰出来的"包豪斯"视作历史。包豪斯甚至是过于经典到,即使人们不知道这些论述,不知道它命名的由来,它的理念与原则也已经在设计与艺术的课程中得到了广泛实践。而对于公众,包豪斯或许就是一种风格,一个标签而已。毋庸讳言的是,在当前中国工厂中代加工和"山寨"的那些"包豪斯"家具,与那些被冠以其他名号的家具一样,更关注的只是品牌的创建及如何从市场中脱颖而出……尽管历史上的那个"包豪斯"之名,曾经与一种超越特定风格的普遍法则紧密相连。

历史上的"包豪斯",作为一所由美术学院和工艺美术学校组成的教育机构,被人们看作设计史、艺术史的某种开端。但如果仍然把包豪斯当作设计史的对象去研究,从某种意义而言,这只能是一种同义反复。为何阐释它?如何阐释它,并将它重新运用到社会生产中去?我们可以将"一切历史都是当代史"的意义推至极限:一切被我们在当下称作"历史"的,都只是为了成为其自身情境中的实践,由此,它必然已经是"当代"的实践。或阐释或运用,这一系列的进程并不是一种简单的历史积累,而是对其特定的历史条件的消除。

历史档案需要重新被历史化。只有把我们当下的社会条件写入包豪斯的历史情境中，不再将它作为凝固的档案与经典，这一"写入"才可能在我们与当时的实践者之间展开政治性的对话。它是对"历史"本身之所以存在的真正条件的一种评论。"包豪斯"不仅是时间轴上的节点，而且已经融入我们当下的情境，构成了当代条件下的"包豪斯情境"。然而"包豪斯情境"并非仅仅是一个既定的事实，当我们与包豪斯的档案在当下这一时间节点上再次遭遇时，历史化将以一种颠倒的方式发生：历史的"包豪斯"构成了我们的条件，而我们的当下则成为"包豪斯"未曾经历过的情境。这意味着只有将当代与历史之间的条件转化，放置在"当代"包豪斯的视野中，才能更加切中要害地解读那些曾经的文本。历史上的包豪斯提出"艺术与技术，新统一"的目标，已经从机器生产、新人构成、批量制造转变为网络通信、生物技术与金融资本灵活积累的全球地理重构新模式。它所处的两次世界大战之间的帝国主义竞争，已经演化为由此而来向美国转移的中心与边缘的关系——国际主义名义下的新帝国主义，或者说是由跨越国家边界的空间、经济、军事等机构联合的新帝国。

"当代"，是"超脱历史地去承认历史"，在构筑经典的同时，瓦解这一历史之后的经典话语，包豪斯不再仅仅是设计史、艺术史中的历史。通过对其档案的重新历史化，我们希望将包豪斯为它所处的那一现代时期的"不可能"所提供的可能性条件，转化为重新派发给当前的一部社会的、运动的、革命的历史：设计如何成为"政治性的政治"？首要的是必须去动摇那些已经被教科书写过的大写的历史。包豪斯的生成物以其直接的、间接的驱动力及传播上的效应，突破了存在着势差的国际语境。如果想要让包豪斯成为输出给思想史的一个复数的案例，那么我们对它的研究将是一种具体的、特定的、预见性的设置，而不是一种普遍方法的抽象而系统的事业，因为并不存在那样一种幻象——"终会有某个更为彻底的阐释版本存在"。地理与政治的不均衡发展，构成了当代世界体系之中的辩证法，而包豪斯的"当代"辩证或许正记录在我们眼前的"丛书"之中。

二

"包豪斯丛书"[Bauhausbücher]作为包豪斯德绍时期发展的主要里程碑之一，是一系列富于冒险性和实验性的出版行动的结晶。丛书由格罗皮乌斯和莫霍利-纳吉合编，后者是实际的执行人，他在一九二三年就提出了由大约三十本书组成的草案，一九二五年包豪斯丛书推出了八本，同时宣布了与第一版草案有明显差别的另外的二十二本，次年又有删减和增补。至此，包豪斯丛书计划总共推出过四十五本选题。但是由于组织与经济等方面的原因，直到一九三〇年，最终实际出版了十四本。其中除了当年包豪斯的格罗皮乌斯、莫霍利-纳吉、施莱默、康定斯基、克利等人的著作及师生的作品之外，还包括杜伊斯堡、蒙德里安、马列维奇等这些与包豪斯理念相通的艺术家的作品。而此前的计划中还有立体主义、未来主义、勒·柯布西耶，甚至还有爱因斯坦的著作。我们现在无法想象，如果能够按照原定计划出版，包豪斯丛书将形成怎样的影响，但至少有一点可以肯定，包豪斯丛书并没有将其视野局限于设计与艺术，而是一份综合了艺术、科学、技术等相关议题并试图重新奠定现代性基础的总体计划。

我们此刻开启译介"包豪斯丛书"的计划，并非因为这套被很多研究者忽视的丛书是一段必须去遵从的历史。我们更愿意将这一译介工作看作是促成当下回到设计原点的对话，重新档案化的计划是适合当下历史时间节点的实践，是一次沿着他们与我们的主体路线潜行的历史展示：在物与像、批评与创作、学科与社会、历史与当下之间建立某种等价关系。这一系列的等价关系也是对雷纳·班纳姆的积极回应，他曾经敏感地将这套"包豪斯丛书"判定为"现代艺术著作中最为集中同时也是最为多样性的一次出版行动"。当然，这一系列出版计划，也可以作为纪念包豪斯诞生百年（二〇一九年）这一重要节点的令人激动的事件。但是真正促使我们与历史相遇并再度介入"包豪斯丛书"的，是连接起在这百年相隔的"当代历史"条件下行动的"理论化的时刻"，这是历史主体的重演。我们以"包豪斯丛书"的译介为开端的出版计划，无疑与当年的"包豪斯丛书"一样，也是一次面向未知的"冒险的"决断——去论证"包豪斯丛书"的确是一系列的实践之书、关于实践的构想之书、关于构想的理论之书，同时去展示它在自身的实践与理论之间的部署，以及这种部署如何对应着它刻写在文本内容与形式之间的"设计"。

与"理论化的时刻"相悖的是,包豪斯这一试图成为社会工程的总体计划,既是它得以出现的原因,也是它最终被关闭的原因。正是包豪斯计划招致的阉割,为那些只是仰赖于当年的成果,而在现实中区隔各自分属的不同专业领域的包豪斯研究,提供了部分"确凿"的理由。但是这已经与当年包豪斯围绕着"秘密社团"展开的总体理念愈行愈远了。如果我们将当下的出版视作再一次的媒体行动,那么在行动之初就必须拷问这一既定的边界。我们想借助媒介历史学家伊尼斯的看法,他曾经认为在他那个时代的大学体制对知识进行分割肢解的专门化处理是不光彩的知识垄断:"科学的整个外部历史就是学者和大学抵抗知识发展的历史。"我们并不奢望这一情形会在当前发生根本的扭转,正是学科专门化的弊端令包豪斯在今天被切割并分派进建筑设计、现代绘画、工艺美术等领域。而"当代历史"条件下真正的写作是向对话学习,让写作成为一场场论战,并相信只有在任何题材的多方面相互作用中,真正的发现与洞见才可能产生。曾经的包豪斯丛书正是这样一种写作典范,成为支撑我们这一系列出版计划的"初步课程"。

三

"理论化的时刻"并不是把可能性还给历史,而是要把历史还给可能性。正是在当下社会生产的可能性条件的视域中,才有了历史的发生,否则人们为什么要关心历史还有怎样的可能。持续的出版,也就是持续地回到包豪斯的产生、接受与再阐释的双重甚至是多重的时间中去,是所谓的起因缘、分高下、梳脉络、拓场域。当代历史条件下包豪斯情境的多重化身正是这样一些命题:全球化的生产带来的物质产品的景观化,新型科技的发展与技术潜能的耗散,艺术形式及其机制的循环与往复,地缘政治与社会运动的变迁,风险社会给出的承诺及其破产,以及看似无法挑战的硬件资本主义的神话等。我们并不能指望直接从历史的包豪斯中找到答案,但是在包豪斯情境与其历史的断裂与脱序中,总问题的转变已显露端倪。

多重的可能时间以一种共时的方式降临中国,全面地渗入并包围着人们的日常生活。正是"此时"的中国提供了比简单地归结为西方所谓"新自由主义"的普遍地形

更为复杂的空间条件，让此前由诸多理论描绘过的未来图景，逐渐失去了针对这一现实的批判潜能。这一当代的发生是政治与市场、理论与实践奇特综合的"正在进行时"。另一方面，"此地"的中国不仅是在全球化进程中重演的某一地缘政治的区域版本，更是强烈地感受着全球资本与媒介时代的共同焦虑。同时它将成为从特殊性通往普遍性反思的出发点，由不同的时空混杂出来的从多样的有限到无限的行动点。历史的共同配置激发起地理空间之间的真实斗争，撬动着艺术与设计及对这两者进行区分的根基。

辩证的追踪是认识包豪斯情境的多重化身的必要之法。比如格罗皮乌斯在《包豪斯与新建筑》（一九三五年）开篇中强调通过"新建筑"恢复日常生活中使用者的意见与能力。时至今日，社会公众的这种能动性已经不再是他当年所说的有待被激发起来的兴趣，而是对更多参与和自己动手的吁求。不仅如此，这种情形已如此多样，似乎无须再加以激发。然而真正由此转化而来的问题，是在一个已经被区隔管治的消费社会中，或许被多样需求制造出来的诸多差异恰恰导致了更深的受限于各自技术分工的眼、手与他者的分离。就像格罗皮乌斯一九二七年为无产者剧场的倡导者皮斯卡托制定的"总体剧场"方案（尽管它在历史上未曾实现），难道它在当前不更像是一种类似于景观自动装置那样体现"完美分离"的象征物吗？观众与演员之间的舞台幻象已经打开，剧场本身的边界却没有得到真正的解放。现代性产生的时期，艺术或多或少地运用了更为广义的设计技法与思路，而在晚近资本主义文化逻辑的论述中，艺术的生产更趋于商业化，商业则更多地吸收了艺术化的表达手段与形式。所谓的精英文化坚守的与大众文化之间对抗的界线事实上已经难以分辨。另一方面，作为超级意识形态的资本提供的未来幻象，在样貌上甚至更像是现代主义的某些总体想象的沿袭者。它早已借助专业职能的技术培训和市场运作，将分工和商品作为现实的基本支撑，并朝着截然相反的方向运行。这一幻象并非将人们监禁在现实的困境中，而是激发起每个人在其所从事的专业领域中的想象，却又控制性地将其自身安置在单向度发展的轨道之上。例如狭义设计机制中的自诩创新，以及狭义艺术机制中的自慰批判。

四

当代历史条件下的包豪斯,让我们回到已经被各自领域的大写的历史所遮蔽的原点。这一原点是对包豪斯情境中的资本、商品形式,以及之后的设计职业化的综合,或许这将有助于研究者们超越对设计产品仅仅拘泥于客体的分析,超越以运用为目的的实操式批评,避免那些缺乏技术批判的陈词滥调或仍旧固守进步主义的理论空想。"包豪斯情境"中的实践曾经是这样一种打通,艺术家与工匠、师与生、教学与社会……它连接起巴迪乌所说的构成政治本身的"非部分的部分"的两面:一面是未被现实政治计入在内的情境条件,另一面是未被想象的"形式"。这里所指的并非通常意义上的形式,而是一种新的思考方式的正当性,作为批判的形式及作为共同体的生命形式。

从包豪斯当年的宣言中,人们可以感受到一种振聋发聩的乌托邦情怀:让我们创建手工艺人的新型行会,取消手工艺人与艺术家之间的等级区隔,再不要用它树起相互轻慢的"藩篱"!让我们共同期盼、构想,开创属于未来的新建造,将建筑、绘画、雕塑融入同一构型中。有朝一日,它将从上百万手工艺人的手中冉冉升向天际,如水晶般剔透,象征着崭新的将要到来的信念。除了第一句指出了当时的社会条件"技术与艺术"的联结之外,它更多地描绘了一个面向"上帝"神力的建造事业的当代版本。从诸多艺术手段融为一体的场景,到出现在宣言封面上由费宁格绘制的那一座蓬勃的教堂,跳跃、松动、并不确定的当代意象,赋予了包豪斯更多神圣的色彩,超越了通常所见的蓝图乌托邦,超越了仅仅对一个特定时代的材料、形式、设计、艺术、社会做出更多贡献的愿景。期盼的是有朝一日社群与社会的联结将要掀起的运动:以崇高的感性能量为支撑的促进社会更新的激进演练,闪现着全人类光芒的面向新的共同体信仰的喻示。而此刻的我们更愿意相信的是,曾经在整个现代主义运动中蕴含着的突破社会隔离的能量,同样可以在当下的时空中得到有力的释放。正是在多样与差异的联结中,对社会更新的理解才会被重新界定。

包豪斯初期阶段的一个作品,也是格罗皮乌斯的作品系列中最容易被忽视的一个作品,佐默费尔德的小木屋[Blockhaus Sommerfeld],它是包豪斯集体工作的第一个真正产物。建筑历史学者里克沃特对它的重新肯定,是将"建筑的本原应当是怎

样的"这一命题从对象的实证引向了对观念的回溯。手工是已经存在却未被计入的条件，而机器所能抵达的是尚未想象的形式。我们可以从此类对包豪斯的再认识中看到，历史的包豪斯不仅如通常人们所认为的那样是对机器生产时代的回应，更是对机器生产时代批判性的超越。我们回溯历史，并不是为了挑拣包豪斯遗留给我们的物件去验证现有的历史框架，恰恰相反，绕开它们去追踪包豪斯之情境，方为设计之道。我们回溯建筑学的历史，正如里克沃特在别处所说的，任何公众人物如果要向他的同胞们展示他所具有的美德，那么建筑学就是他必须赋予他的命运的一种救赎。在此引用这句话，并不是为了作为历史的包豪斯而抬高建筑学，而是因为将美德与命运联系在一起，将个人的行动与公共性联系在一起，方为设计之德。

五

阿尔伯蒂曾经将美德理解为在与市民生活和社会有着普遍关联的事务中进行的一些有天赋的实践。如果我们并不强调设计者所谓天赋的能力或素养，而是将设计的活动放置在开端的开端，那么我们就有理由将现代性的产生与建筑师的命运推回到文艺复兴时期。当时的美德兼有上述设计之道与设计之德，消除道德的表象从而回到审美与政治转向伦理之前的开端。它意指卓越与慷慨的行为，赋予形式从内部的部署向外延伸的行为，将建筑师的意图和能力与"上帝"在造物时的目的和成就，以及社会的人联系在一起。正是对和谐的关系的处理，才使得建筑师自身进入了社会。但是这里的"和谐"必将成为一次次新的运动。在包豪斯情境中，甚至与它的字面意义相反，和谐已经被"构型"［Gestaltung］所替代。包豪斯之名及其教学理念结构图中居于核心位置的"BAU"暗示我们，正是所有的创作活动都围绕着"建造"展开，才得以清空历史中的"建筑"，进入到当代历史条件下的"建造"的核心之变，正是建筑师的形象拆解着构成建筑史的基底。因此，建筑师是这样一种"成为"，他重新成体系地建造而不是维持某种既定的关系。他进入社会，将人们聚集在一起。他的进入必然不只是通常意义上的进入社会的现实，而是面向"上帝"之神力并扰动着现存秩序的"进入"。在集体的实践中，重点既非手工也非机器，而是建筑师的建造。

与通常对那个时代所倡导的批量生产的理解不同的是，这一"进入"是异见而非稳定的传承。我们从包豪斯的理念中就很容易理解：教师与学生在工作坊中尽管处于某种合作状态，但是教师决不能将自己的方式强加于学生，而学生的任何模仿意图都会被严格禁止。

包豪斯的历史档案不只作为一份探究其是否被背叛了的遗产，用以给"我们"的行为纠偏。正如塔夫里认为的那样，历史与批判的关系是"透过一个永恒于旧有之物中的概念之镜头，去分析现况"，包豪斯应当被吸纳为"我们"的历史计划，作为当代历史条件下的"政治"，即已展开在当代的"历史"：它是人类现代性的产生及对社会更新具有远见的总历史中一项不可或缺的条件。包豪斯不断地被打开，又不断地被关闭，正如它自身及其后继机构的历史命运那样。但是或许只有在这一基础上，对包豪斯的评介及其召唤出来的新研究，才可能将此时此地的"我们"卷入面向未来的实践。所谓的后继并不取决于是否嫡系，而是对塔夫里所言的颠倒：透过现况的镜头去解开那些仍隐匿于旧有之物中的概念。

用包豪斯的方法去解读并批判包豪斯，这是一种既直接又有理论指导的实践。从拉斯金到莫里斯，想让群众互相联合起来，人人成为新设计师；格罗皮乌斯，想让设计师联合起大实业家及其推动的大规模技术，发展出新人；汉斯·迈耶，想让设计师联合起群众，发展出新社会……每一次对前人的转译，都是正逢其时的断裂。而所谓"创新"，如果缺失了作为新设计师、新人、新社会梦想之前提的"联合"，那么至多只能强调个体差异之"新"。而所谓"联合"，如果缺失了"社会更新"的目标，很容易迎合政治正确却难免廉价的倡言，让当前的设计师止步于将自身的道德与善意进行公共展示的群体。在包豪斯百年之后的今天，对包豪斯的批判性"转译"，是对正在消亡中的包豪斯的双重行动。这样一种既直接又有理论指导的实践看似与建造并没有直接的关联，然而它所关注的重点正是——新的"建造"将由何而来？

六

柏拉图认为"建筑师"在建造活动中的当务之急是实践——当然我们今天应当将理论的实践也包括在内——在柏拉图看来,那些诸如表现人类精神、将建筑提到某种更高精神境界等,却又毫无技术和物质介入的决断并不是建筑师们的任务。建筑是人类严肃的需要和非常严肃的性情的产物,并通过人类所拥有的最高价值的方式去实现。也正是因为恪守于这一"严肃"与最高价值的"实现",他将草棚与神庙视作同等,两者间只存在量上的差别,并无质上的不同。我们可以从这一"严肃"的行为开始,去打通已被隔离的"设计"领域,而不是利用从包豪斯一件件历史遗物中反复论证出来的"设计"美学,去超越尺度地联结汤勺与城市。柏拉图把人类所有创造"物"并投入到现实的活动,统称为"人类修建房屋,或更普遍一些,定居的艺术"。但是投入现实的活动并不等同于通常所说的实用艺术。恰恰相反,他将建造人员的工作看成是一种高尚而与众不同的职业,并将其置于更高的位置。这一意义上的"建造",是建筑与政治的联系。甚至正因为"建造"的确是一件严肃得不能再严肃的活动,必须不断地争取更为全面包容的解决方案,哪怕它是不可能的。这样,建筑才可能成为一种精彩的"游戏"。

由此我们可以这样去理解"包豪斯情境"中的"建筑师":因其"游戏",它远不是当前职业工作者阵营中的建筑师;因其"严肃",它也不是职业者的另一面,所谓刻意的业余或民间或加入艺术阵营中的建筑师。包豪斯及勒·柯布西耶等人在当时,并非努力模仿着机器的表象,而是抽身进入机器背后的法则中。当下的"建筑师",如果仍愿选择这种态度,则要抽身进入媒介的法则中,抽身进入诸众之中,将就手的专业工具当作可改造的武器,去寻找和激发某种共同生活的新纹理。这里的"建筑师",位于建筑与建造之间的"裂缝",它真正指向的是:超越建筑与城市的"建筑师的政治"。

超越建筑与城市[Beyond Architecture and Urbanism],是为BAU,是为序。

王家浩
二〇一八年九月修订

目录

导　言 ... 001

- 论有物象的与非物象的 ... 009
- 架上绘画，建筑与"总体艺术作品" ... 013
- 静态与动态的光学构型 ... 017
- 家庭艺术陈列室 ... 021
- 摄影 ... 023
- 生产　复制 ... 027
- 无相机摄影"黑影照相" ... 029
- 摄影进程的未来 ... 031
- 排印照相 ... 035
- 共时电影或多重电影 ... 039
- 论技术的可能性及其需求 ... 043

图版部分 ... 045
- 关于"反射的色彩游戏"乐谱 ... 078
- 乐谱解析：《色彩小奏鸣曲》（三个小节） ... 080

拉兹洛·莫霍利-纳吉：大都会动力学 ... 120

图版说明 ... 137
1967 年德文再版　编者按 ... 143
1967 年德文再版　后记 ... 144

导　言

I.

在这本书中，我希望揭示当代光学构型［Optischen Gestaltung］中的一些问题。其中，摄影为我们提供的创作手段起到了极为重要的作用，但其仍被今天的大多数人所忽视：它不仅扩展了我们再现自然的范围，而且使光成为构型的因素之一：明暗对比代替了颜料着色。

照相机给我们带来了惊人的可能性，但我们对其价值的评估才刚刚开始。经过视觉图像的不断发展，如今我们的镜头再也不用受人眼的狭窄视域所限；没有一种手工的创作工具（铅笔、笔刷等）能够像这样捕捉世界中目之所及的碎片；手工的创作工具同样不可能将一个运动的精髓定格下来；同样，我们无论如何也不应该认为镜头畸变现象——仰角、俯角、倾斜角度——只有消极作用，相反，这意味着我们有了一个不带先入之见的透镜系统，这是我们受联想法则制约的眼睛无法给予的；从另一个角度来看，灰度效果的精微之处又带来一种升华的价值，这种灰度的分化能够超越自身的影响范围，使色彩构型得以优化。但是即使列举了这些作用，我们也还远没有穷尽这个领域的可能性。我们刚开始了解摄影的价值；虽然摄影的历史已有一百多年，但是直到近几年，我们才意识到摄影超越其特定用途的创造性效果。不久以前，我们的视野才刚刚能够把握这些联系。

II.

第一个基本的任务，就是澄清当下**摄影**和**绘画**的关系，并且证明技术手段的发展已经在物质层面上催生了**光学**创作的新形式，让至今为止还是一个整体的光学表现领域开始分化。在摄影发明之前，绘画同时承担着再现物象和使用色彩进行表现的任务。现在分化之后，一个领域是纯粹的**色彩**构型，另一个领域则是**再现**的构型。

色彩的构型： 不同色彩和不同亮度之间纯粹的内在关系，类似于我们常说的音乐中声音关系的构型，是普遍有效的结构，这种结构无关乎气候、种族、性情、教育程度，其规律根植于生物学因素。

再现的构型： 起源于和外界的模仿关系，是物象性的，且与联想的内容相结合，正如在声音的结构中需要有语言伴随着旋律；这种构型依赖于气候、种族、性情、教育程度，其规律来自联想和经验。此外，来自生物特质的结构和造型元素，也可以用作组合这种构型的工具。[1]

这种区分并不是要摧毁人类精神此前在这方面的所有成就；相反，纯粹的表现形式正在逐渐形成，并且因其自主性，越发具有了表现力。

III.

我将以上情况在当代的结果总结如下。

1. 在摄影和电影精确的机械流程中，我们拥有了一种关乎**再现**的表现手段，这种手段无可比拟地超越了迄今为止我们所了解的再现性绘画的手工再现过程。从现在开始，绘画可以专注于**纯粹的色彩构型**了。

2. 纯粹的色彩构型告诉我们，色彩构型（即绘画）的"主题"就是**色彩本身**，有了色彩，无须参照对象物，就可以完成一种纯粹的、基本的设计表现。

3. 新发明的光学仪器和技术手段为视觉创作者提供了宝贵的启发；在颜料图像［Pigmentbild］之外，他们还创作光影图像［Lichtbild］，在**静态**图像之外，还可以创作**动态**图像（与架上绘画并列的是运动的光影展示［Lichtspiele］，而不是湿壁画——有全方位的电影，当然，在电影院之外也有电影）。

> 我无意用这些话语来给不同的图绘创作施以价值判断，只希望对今天存在的，或者能够实现的视觉构型进行分类。一件作品的品质，并不绝对仰赖于"当今的"或者"往昔的"构型理论，而是取决于作品中创造力的程度能否和它的技术形式相匹配。对我来说责无旁贷的是，用**我们时代**的手段进行**我们时代**的构型。

<div style="text-align:right">拉兹洛·莫霍利-纳吉</div>

1__ 再现并不意味着要去等同于自然或者自然的一个片段。比如当我们想要记录一种幻象或者一个梦境时，我们同样在试图再现。在创造性视角下进行的再现，将成为构型活动［Gestaltung］，如果没有这种视角，再现就和单纯的记录没有区别。彩色摄影的兴起和传播是新近的发展，但并不会改变这一点。

中译本编者注：根据当时先锋派艺术家使用 Gestaltung 一词的具体语境，本套丛书将这一较难转译的德文术语统一译为"构型"或"格式塔构型"，区别于英语惯例中的诸多对译词，比如 shaping（赋形或造型）、formation（成形）、construction（构成）、composition（构作）或者 design（设计）。相较于这些词，包豪斯人频繁使用的 Gestaltung 更强调过程的总体性和扎根于物质世界的实践原则，意指彼此类似的人造产物基于歌德称之为"原型"的共同理想型的自我实现过程，它先于可见的形式。鉴于这个词饱满的哲学意涵，近年一些英文文献选择保留德文原词，不转译为英文。

从

使用颜料绘画

到

使用反射装置的

光影游戏

光学构型
的
关键词问题

为了更确切地理解，我们需要说明当前光学构型的整体问题。关于

有物象的和

非物象的绘画，关于

架上绘画和

建构之语境下的色彩构型，

这些问题也与

"**总体艺术作品**"，

静态与**动态**的光学构型，

物质性的**颜料**和

物质性的**光**相联系。

论
有物象的
与非物象的

色彩的生物学功能，以及心理物理学效应，至今还鲜有研究。不过，有一件事可以确定：接受色彩、理解色彩，是人类基本的生物需求。我们应当假定，由于生理机制的缘故，色彩、光值、形式、位置、方向之间的关系和张力，是所有人共享的条件。例如色彩间的互补，可以根据有中心与无中心、离心与向心、明度与暗度（即白和黑的含量）、冷与暖的程度、进与退的运动，以及色彩的轻与重来组织色彩。

绝对绘画的概念就缘自这些扎根于生物学基础的，对上述关系和张力有意识或无意识的使用。实际上，这些条件一直都是色彩构型的真正内涵，也就是说，每一个时代的绘画都需要从这些根植于人性的基本张力中获得其形式。不同时期绘画中可觉察的变化，只能解释为同一现象在不同时代的形式变化。具体而言，这就意味着一幅图像（不同于其所谓的主题），必须是只通过协调其色彩关系和明暗关系就能成就其效果。**比如，一幅画可以倒着挂，人们照样有足够的依据判断它作为绘画的价值。**当然，对于一幅先前艺术时期的图像来说，不论它的色彩，还是它的再现意图（亦即单纯的物象性），都不是其本质的全部。只有在这两者不可分割的关系中，图画才能展现它的本质。在今天，要重建古代图像的形成过程，却相当

困难，甚至根本不可能。但是，借助"绝对绘画"的概念，我们或许有可能对其中的一些成分做出区分，尤其是区分源自基本张力的成分和形式由时代所决定的成分。

●

在文化发展的过程中，人类不断克服各种难题，并据此来表达（交流、描述）自己。人类有一种极其强烈的渴望，想要以某种方式快速把握他周遭环境的自然现象和他自己头脑里的想象。即使不去探究图像起源的生物学基础或其他理据（诸如艺术史上对符号使用的解释，通过控制行为而获得权力等），我们也可以说，人类已经带着不断增多的喜悦征服了被转译为色彩、形式的关于现实的图像，以及被图像再现所捕捉的幻想内容。甚至原始文化中通过其他方式（服装、器皿等）出现并逐渐获得构型的居于色彩之间、明暗度之间的基本张力，也在这里拥有了强度。由于同样触及了基本的生物学基础，原始的模仿冲动在这里也得到巨大的提升。

每一种构型领域的发展都使得人们开始致力于为每一种作品建立专门适用的方法。提炼本质和基础的过程，发现和组织基本法则的过程，都显示出了极大的掌控力和丰富性。于是，绘画也认识到了它最基本的手段：色彩与平面。这种认识得益于机械的再现手段，也就是摄影术的发明。一方面，人们意识到通过客观机械的方式进行再现的可能性，这种再现方式是从媒介自身所体现的法则中自然而然形成的；另一方面，人们也日益清晰地意识到，色彩构型的"题材"就蕴含在自身当中，蕴含在色彩中。

至于自然物以及外在的物象，在今天，这些偶然承载色彩特征的东西，对于色彩构型的确定效果而言，并非必需。摄影和电影持续不断的发展将会很快证明，这些技术可以比以往任何已知的绘画手段都更加完美地实现再现的目标，绘画在这方面根本无法与之比拟。虽然至今人们对已经存在的情况还没有达成普遍的共识，但是从对时代的敏锐感受中产生出的这种直觉认识，已经和其他要素一起[1]，极大地促成了"非物象的""抽象的"绘画的发展。

一位"非物象的"画家，不用特地鼓起勇气，也能投身到由摄影和电影引发的构型性再现艺术中。人类对了解整个世界的兴趣被每一瞬间、每一情境存在于其中的感受拓展了。因此，我们不能简单地与再现艺术敌对，而是必须将这种对世界的兴趣和

感受引导到符合当代境况的道路上：那种沉浸于过去时代和过去意识形态气息的绘画再现手段必将消失，取而代之的应当是**机械的再现方式**及其不可小觑的**拓展潜力**。在此情况下，讨论有物象的和非物象的绘画已不再重要；我们应当在**纯粹的**和（不是"或"而是"和"）**再现的**光学构型中把握整体问题。

1__"和其他要素一起"这里是指某个特殊领域紧密地嵌入整个世界，与时代和精神产生关联的状态，或者直白一点说，就是嵌入当下的文化情境。举例来说，其中较为重要的要素之一就是我们的时代在各种因素的相互作用下不知不觉地变成无色的和灰色的：灰色的大都市、黑白的报纸、摄影和电影，以及我们现在单调的生活节奏。无休止的忙碌和急速的移动，让所有色彩都消融成了灰色。不言而喻的是，未来这些有结构的灰度关系，这些生动的明暗之间的联系，将会成为我们生物性的、视觉的色彩体验中新的一部分。而对摄影术的研究注定会对这一过程起到关键的作用。面对这种内在关联，如果我们不想荒废掉自己的视觉器官，就要更重视并且更充分地研究色彩构成问题。

架上绘画，建筑与"总体艺术作品"

从上述视角出发，也可以正确考量有争议的架上绘画和其他独立的光学结构是如何发挥作用的，好比一本书就是一个自主的结构，因为它存在之合理性不依赖自然和建筑。人类追求光的体验，或许是为了自我保护，但只要人类还拥有感觉官能，我们在构型中就不能忽略色彩的和谐。事实上，直到晚近人们才有了不同的看法。他们认为架上绘画注定要消亡，因为这种形式正在主观视觉的混乱状态中逐渐瓦解。而我们这个时代，追求集体思考与行动的时代，要求有客观的构型法则。在集体构型的要求下，人们开始意识到追求色彩的和谐是为了一种特定的需要，而画家唯一的使命是用他的色彩知识突出建筑师的意图。

这种粗鲁的要求极大地挑战了"为艺术而艺术"的孤立画作。不过这只是一种应激的表现，很快就让位于更为普遍的，对我们来说也更加有效的思考：没有一种材料、一种创作领域可以通过另一种材料、另一种创作领域的特性来判断，而绘画，或者任何光学构型，都有其独立于任何其他事物的特殊法则和使命。

上一代人的生活观是：人生就是整天的工作，只有在闲暇时间里才可以投身于"艺术"构型的现象中，投身于这种"修养精神"的劳作中。随着时间的推移，这种观念导致了种种经不起推敲的立场的产生。例如，在绘画中，人们不是根据一幅作品的表现法则，以及它植根于整个群体生活的源头来判断这一作品的价值，而是使用完全个人化的标准，并且将普遍关切的问题当作个体的偏爱来处理。接受者的这种过于主观的态度反过来影响了许多创作者，使他们慢慢忘记了如何生产本质的、有生物学基础的作品，转而去追求"做艺术作品"，追求小的、不重要的事物。他们为此遵循的美学公式，经常仅仅是从历史上传递下来的，或者从主观认为的伟大作品中剥离出来的。与这种衰退的绘画构成对立，**立体主义**、**构成主义**则试图净化表现元素，提纯表现手法本身，而并不打算在此过程中生产"艺术"。当表现抵达自身的巅峰时，"艺术"就产生了。也就是说，当表现最大强度地植根于生物法则，目标明确，毫不含糊，绝对纯粹时，"艺术"就产生了[1]。还有第二条路，即追求将孤立的作品或者彼此分隔的构型领域联合为一个整体 [Einheit]。这个整体将成为"总体艺术作品" [Gesamtkunstwerk]，而建筑，乃所有艺术的总和。不久前，在一个专业化如日中天的时期，通过荷兰风格派、包豪斯第一阶段，总体艺术的思想才开始为人所理解。那种专业化的趋势通过分裂作用及其在各个领域的碎片化操作，否定了一种信念，这种信念认为把握所有领域的总体性是可能的，把握生活之总体 [TotalitätdesLebenserfassen] 是可能的。但是总体艺术作品只是一个补充，它再怎么组织有序，我们今天也不能满足于此。我们需要的不是与流动的生命分开并行的"总体艺术作品"，而是综合所有那些自发涌现的活力冲动，让它自行生成包罗一切的总体作品 [Gesamtwerk]：生命。它废止所有的区隔，让**所有的个体**成就都从生物学的必然性出发，最终达到**普遍**的必然性。

下一时期的首要任务就是，构造每一件作品时让它符合自身的法则和特质。如果各种构型之间的边界被人为地抹去，生命的统一性也就无法产生。**反过来，只有在构想和贯彻每一种构型自身完全主动的——因而也是生命形式生成过程的——倾向性和适恰性中，生命的统一性才能够实现**。实现这种统一性的人所抱持的人生观，能够让每个人在其关系到整体的工作中抵达自身生产力的极限。因为他被给予时间和空间，去

发展那些对他自己而言最具个性的品质。这样，人类再度学会了对其自身存在状态中最微小的刺激做出反应，就像对物质的法则做出反应一样。

有一种构型理论告诉我们，一件作品的构型应当仅仅产生于适合其自身的创作手段，以及适合其自身的力量。基于这个理论，下一步的推论就是：建筑的构型应当产生于合乎建筑特性的各种功能要素（包括材料和色彩）的综合，也就是说，产生于根据功能进行的各种力的协同合作。即使没有今天意义上的画家协作，这种构型也能让空间和建筑综合体获得所需的色彩图式，因为建造材料（如混凝土、钢、镍、人工材料等）的功能性使用，无疑可以为空间和建筑整体提供明晰的色彩图式。只要在一个理想平台上，生物的功能和技术的功能得以会合，这种情况就能实现。但是实践显示，事实上很可能在未来一段时间里，我们仍然从根本上需要"画家"作为这方面的专家来完成空间的色彩构型。不过，他必须在建造需求所限定的范围内工作。他那种**专制的** [suveränen] 色彩构型至此可以偃旗息鼓了。这是因为从现在起，色彩在建筑外部只是组织结构的辅助要素，在建筑内部只是为了提供气氛和"舒适的"感受[2]。

这就意味着——鉴于全然理想的平台不可能实现——必须从色彩构型问题中发展出一种可行的应用方式，同时色彩构型自身作为人类精神和肉体之精华的自主表现，必

1__ 仅就儿童自身而言，儿童画大多数都能达到高峰。因而这个高峰是相对的。与儿童的情况相反，艺术家，在"最深刻的意义上"富有创造力的人，其作品是一种不光对艺术家自身而言，而且对大部分人，对人类而言的高峰；如果没有艺术作品的存在，它所承载并充实着的内容就不可能以同样的强度进入我们的经验。
2__ 建筑中的色彩可帮助房间和居住者营造一种舒适感。因此它成为一种具有同等价值的空间构型手段，这种空间构型可以进一步由家具、织物等辅助手段来补充。当代那些将房间墙面漆成不同颜色的实验，其根源在这里。
颜色单调的房间看起来很死板。统一的颜色过于强调其自身了。在这种房间里我们不得不持续面对单一颜色的存在。然而，当不同的墙面被漆成相互协调的不同颜色时，起作用的就只有颜色之间的关系。这样一来，颜色不再作为一种自我强调的材料存在，而是只通过颜色之间的关系发挥作用。其时，音调共鸣就产生了。这使得整个空间呈现出一种升华的、气氛上的特点：舒适的、欢庆的、有趣的、专注的，等等。某些系统性的颜色选择和分配取决于房间及其功能（卫生、照明、交流等）。这就意味着将墙面涂刷成不同颜色的做法不能不加选择地应用到所有地方。

须超越在时间中确定其形式的诸事件，从而沿着其生物学的道路进一步发展。

●

有种观点认为，架上绘画相较于大尺幅壁画必定会衰落。我们认为，正好相反，手稿、圣经插图、架上绘画如风景画、肖像画等，若从**再现**的视角看来都是革命性的事件。自从发现（焦点）透视法则，架上绘画就忽视了色彩自身，完全转向再现。这种再现意图在摄影术中达到顶点，与此同时，色彩构型进入低谷。

直到印象主义出现，才率先将色彩重新带给文明世界的人。架上绘画的这种发展历程导致色彩构型和物象构型之间出现明确区隔，分道扬镳。

静态与动态的光构型

新技术手段的发展,带来了新的构型领域的出现,随之而来的是当代科技产物、光学装置(聚光灯、反射镜、霓虹灯),它们不仅创造了再现的新形式和新领域,而且创造了色彩构型的新形式和新领域。迄今为止,颜料一直被认为和用作色彩构型的主要手段,在架上绘画中如此,在建筑领域中作为"建造材料"亦如此。只有中世纪的彩色玻璃窗指出了另一种路径,却没有很好地持续贯彻下去。这种玻璃窗,在平面色彩上叠加了空间中反射的特定光线,二者共同作用。不过,今天有意识地通过反射和投影投射出的色彩构型(亦即连续的光构型)开启了新的表现可能性,也带来了新的法则。

从几个世纪前开始,人们就想创造出一种光学管风琴或色彩钢琴。牛顿和他的学生卡斯特尔[Pater Castel]神父的实验非常著名。在他们之后,同样的问题引起许多学者的关注。我们时代的先锋作品是斯克里亚宾[Scrjabin]做的实验。他为其纽约1916年第一次演出的普罗米修斯交响曲[Prometheus-Sinfonie],配上同时用聚光灯投射到空间里的彩色光束。托马斯·威尔弗雷德[Thomas Wilfred,美国]的光键琴[Clavilux,1920年左右]是一个与魔术灯类似的装置,通过它可以看到变化多端的、非物象的图像变化。这方面的一个重要进展是沃尔特·鲁特曼[Walter Ruttmann,德国]的作品,他在实验中较早使用摄像机作为辅助手段。他通过动画提炼出的形式,

代表着一种在电影法则下蕴含无法估量的发展潜力的动态构型。然而最重要的还是英年早逝的**维京·埃格林**［Viking Eggeling，瑞典］的作品，他是继未来主义者之后第一位如此深入探索时间问题之重要性的艺术家。这种探索颠覆了迄今为止的美学问题，取而代之以一系列具有科学严谨性的问题（见 117 页）。他在一个动态支架上拍摄了由最简单的线性元素组成的运动序列，并通过大小、节奏、重复和跳跃等方面的发展关系进行准确预测，试图表达从简单性生发出来的复杂性。他的实验起先大量参考了音乐创作的复杂性、音乐的时间分割、节奏规律和整体结构。但是渐渐地，他开始建立对视觉－时间的认识，就这样，他第一部作为形式戏剧构造出的作品，成为一部探索明暗对比和方向变化中的运动现象的导引之作。

在埃格林这里，原本的色彩钢琴变成了一种新乐器，它主要生产的不是色彩组合，而是动态空间的结构［Gliederung eines Bewegungsraumes］。他的学生汉斯·里希特［Hans Richter］更强调时间契机，以至于要在运动之综合中创造一种光－空间－时间的连续性。不过他只停留于理论化的构想，而这个在理论上早已过时的初步构想，仍不知道如何处理"光"。这使得作品看起来就像运动起来的图画。

下一个任务：光的电影，以我和曼·雷［Man Ray］所做的那种黑影照相［Fotogramm］（见 069 ~ 076 页）的方式连续拍摄，由此拓宽以往难以建造的光－空间结构的技术边界。

在包豪斯，施韦特费格尔［Schwerdtfeger］、哈特维格［Hartwig］和路德维希·赫希菲尔德-马克［Ludwig Hirschfeld-Mack］正尝试用反射方式创作光影游戏，让不同色彩的平面相互交叠、运动，这是迄今为止实践上最成功的运动色彩构型。赫希菲尔德-马克在大量工作中设计了专门拍摄连续电影的设备。他率先向我们展示了运动中的色彩平面可以有多么微妙的过渡和意想不到的变换。这是一种可以用棱镜引导、振动、流动，在球面上滚动的平面运动。他最近的探索已经远远超越了色彩管风琴的性质。一种新的关于放射的光束与时间中的运动的时空维度，在旋转着向下运动的光带中变得更加清晰。钢琴家亚历山大·拉兹洛［Alexander László］的"色与光的音乐"也有着类似的追求。他的实验在一定程度上掩藏在与之并行的历史理论中。他过于依赖对颜色和声音的视觉化的主观描述，而不是对光学－声学法则的科学、客观的研究。但这些工作仍然很有价值，因为他制作了在自己实验领域之外也可以使用的设备[1]。

即使有了这些实验，在运动的光构型这一领域中已有的工作仍远远不够。接下来，这个领域需要多角度齐头并进，并且以一种最为纯粹的原则彼此连通。像赫希菲尔德-马克和亚历山大·拉兹洛做的那样（见 078 ~ 083 页），将光学-运动问题和声学-运动问题混在一起，在我看来是个错误，尽管他们的实验取得了很高成就。一个有科学基础因而也更加完善的方案，是"光学声音"，这个大胆的想象出自著名的达达主义者拉乌尔·豪斯曼 [Raoul Hausmann]，是迈向未来理论的第一步[2]。

●

因此，对于架上绘画问题来说，另一个紧迫而又切中要害的追问是：在今天，在动态反射的光影时代，在电影的时代，继续推进静止的单帧图像的色彩构型是否正确？

单幅绘画的本质，是在图画平面上形成色彩和形式各自的内在张力以及它们之间的张力，是在平衡的状态中创造新的色彩和谐。反射性光影游戏 [Lichtspiels] 的本质，是以动态的方式在色彩的和谐、明暗的和谐和（或）其他形式中形成光-时间-空间的

1__ 与早期的色彩钢琴理论不同，拉兹洛认为一种颜色不是对应一个音，而是对应整个复杂的音组。他设计的色-光钢琴需要另一个人将色彩投射到屏幕上，同时他在钢琴上严格对应着演奏。这个色-光钢琴有一个控制面板，上面有簧风琴一样的键盘和摇杆，固定了四个大的和四个小的投影装置。由三色成像法产生的幻灯片表现实际的母题，这些正片通过八个色彩棱镜投影到背景色上（四台大型投影仪，每台都有八个色彩棱镜），同时增减一些成分。这四台装有三重聚光镜的大投影仪配有：
（1）可旋转的十字框，可以保持正片在水平或垂直方向移动；
（2）一个高汽缸，在风箱与物镜之间，用于八个色彩棱镜的上下移动；
（3）一个动态的（可开合的）光圈，用来调试光的强度和效果；
（4）一个分隔光圈（在物镜前面）。
实际的图像母题是由四个小投影仪产生，它们根据幻灯片的播放过程不断切换、开启和关闭。
2__ 受豪斯曼作品的启发，沃尔特·布林克曼 [Walter Brinkmann] 也致力于同样的问题。他对"可听的色彩"的描述解释得更为详细：
基础物理学如此定义：声音是"空气的振动"，而光是"以太的振动"；声音的传播是一个在物质中而且只在物质中发生的过程，而光的传播不发生在物质中，或者至少不只发生在物质中。关于光与声音的亲缘关系，这些已有的事实已经给出了否定的答案。过去，我们习惯于把光学看作电力理论的一个特别分支，而且习惯于用电动力学的视角解释尽可能多的事物，但根据物理学的最新成果，那种认为光与声之间绝对没有"对应"的观点在今天已经不适用了。

张力。这种生产在持续的运动中进行：如同一种处于平衡状态下的可见的时光流逝。

这里新出现的时间契机，连同它一直持续的构造，让观察者处于更加积极的状态。观者不再只是面对静止的图像沉思冥想，也不再仅仅沉浸其中并只在沉浸时神思活跃——观者将被迫即刻用近乎双倍的投入，以便能够同时理解和参与到这些光学事件中。动态的构型可以说是释放了这种积极参与的冲动，使其可以即刻捕捉新生活的瞬间[Lebenssichtsmoment]，而静态图像让这种反应更为缓慢。由此，两种构型方式的合理性一目了然，这就在于结构视觉经验的必要性：静态或动态是一个两极平衡的问题，也是一个调节我们生活方式的节奏问题[1]。

（接上页）在物理学中，这种情形已经不是第一次，来自其他学科的假说，包括心理学，推动物理学给出一个完整的解释，并且拓宽了物理学的基础。"色彩-声音研究"的最新成果需要物理学基础，要求这个基础不是来自数学-哲学猜想——这已经被一次又一次地研究过了——而是来自精确的调研和实验，这样才不会撼动和违背物理学基础。在实践上积极回应这一问题的可能性是存在的，比方说，如果可以将光和声音从其载体中——以太或空气——分离，或者尝试看电波是否可以同时作为两者的载体。后一种可能性在客观上是如此容易构想，以至于我们只恨现在还没有做成一种在光学上可以与声音麦克风等同的设备，即"光麦克风"，而且根据人类的预测，大概以后也做不成。有鉴于此，为了科学探究的目的，我们设立了一个实验装置，其效果和"光麦克风"几乎相同。

这个色彩-声音研究系统在实验安排上最重要的部分是快速和多路电报中带有音叉断路器的拉库什轮：[La Coursche Rad]、电磁联轴器、光电介质（一种新型的硒电池，其中硒在催化剂的作用下发生化学反应）和选择盘。硒电池用作拉库什轮和选择盘之间电磁耦合的可变电阻。在完全暴露的状态下，硒电池允许恒定电池的电流不间断地以牢固耦合所需的强度流动，从而使电磁联轴器的电磁体充满电，这样拉库什轮就可以和选择盘紧密耦合，以相同的速度旋转。在串联电话中，如果选择器一分为二，则会产生与音叉断路器频率相对应的音调。强度刚好足以使硒电池不增加其电阻，并且能继续自由产生紧密耦合所需强度电流的光束，会被棱镜分成不同的场（颜色），然后每个光谱场被分别投射到硒电池上。每种光谱颜色都会改变选择盘相对于未切割白光束的旋转速度，从而产生不同的硒电池曝光频率，并在电话中产生不同的声音。在选择盘与驱动轮的耦合中，硒电池保证了选择盘旋转的速率，准确地说，从完全曝光时的速率到全部变暗的时候，是完全稳定和精确调节的，从而能够达到"滑动"的最佳渐变，实现对光束被棱镜散射时产生的不同曝光的细微差别。

我们一方面发展用自然色彩摄制的电影，一方面开发和完善上述原理，二者紧密相连，共同走向"音乐电影"——一种让电影图像本身"能够产生音乐"的装置。目前描述的这个色彩-声音研究系统为精确地探究色彩和声音的性质提供了手段。

1__ 同样的证成问题也存在于印刷文献和广播、有声电影或戏剧之间。

家庭艺术陈列室

让每个人有同等的权利来**同等程度**地满足自己的需求,是现在所有进步工作的目标。技术及其批量生产日用品的可能性,已经在很大程度上满足并且提升了人性要求。印刷与机械出版技术的发明,几乎使得现在每个人都买得起书。同样,这也带来了大规模复制色彩和谐的可能性:图像,以其今天的形式,使得很多人能够获得鲜明有力的色彩构型(复制、平版印刷、珂罗版等),尽管要想通过无线电成像设施提供更先进的图像传播,还有待时日。我们也有可能像保存留声机唱片一样保存彩色正片。

当代技术为我们提供了一种确保"原作"可以广泛流通的方法。借助机械生产,以及精确的机械、技术工具与流程(喷涂设备、搪瓷版、模版),我们今天可以从手工制品及其市场价值的支配中解放出来[1]。那种图画显然不会像今天这样用

[1] 现在,许多生产出来的有价值的人工材料都用来服务电子技术工业,比如胶纸板、苯乙烯绝缘材料、烧结石、酪蛋白塑料等。这些材料,如铝、四氯乙烷、赛璐珞,是比帆布或木板更适合表现精确图像的材料。我毫不怀疑这些材料或者其他类似材料会被很快地大量应用于架上绘画,也不怀疑它们可以取得新的惊人的效果。在高度抛光的黑色印版(苯乙烯绝缘材料)上,在彩色的透明和半透明印版(酪蛋白塑料,亚光和半透明四氯乙烷)上,绘画实验都显示出奇怪的光学效果:看起来就像颜料**漂浮**在它实际涂绘的平面前方的空间里,一点儿物质性的效果都没有。

作**死气沉沉的居室装饰**,它更有可能被保存在多宝阁,或者说"家庭艺术陈列室"里,只有真正需要的时候才拿出来。在中国和日本,这样的家庭艺术陈列室非常普及。在欧洲,图绘手稿也一直以这种方式收藏。就像今天我们把私人影院使用的电影胶片放在家中柜子里一样。

极有可能,动态投影的构型将成为未来最大的发展重点,甚至在**没有直接投影平面**的空间里,相互穿过的光带和光束也能自由漂浮;通过工具设备的持续改进,它将超越已经高度发展的静态图画,涵盖更为广阔的充满张力的领域。这也就意味着,未来只有能够在这更大的领域自主创作出毫不妥协的极致作品的人,才能成为以及继续被称为"画家"。

从另一方面讲,反射(胶片电影)构型和投影构型在不久的将来会成为色彩艺术的主导,而正确处理这两种构型,又需要透彻地掌握光学及其机械和技术应用方面的知识(和摄影一样)。

让人惊讶的是,今天的"天才式"画家拥有的科学知识比起"务实的"技术人员来实在太少了。技术人员已经在这个知识领域工作了很久,自然可以利用许多光学现象,比如干预现象、偏振现象、光带的增减混合,等等。可至于要把这些光学现象,以其应有之义用于色彩构型,目前还只是一个异想天开的念头——尽管只有那些对艺术创作过程有误解的人在反对运用科学知识。他们认为手工制作应当是创作艺术作品不可或缺的部分。事实上,相较于作品创作中的创造性**思维**过程,操作过程的重要性仅在于我们如何把这一操作发挥到极致。至于用何种方式,是个人独自完成还是分工合作,是通过手工还是机械,这些都无关紧要。

摄影

自摄影问世以降,虽然得到极广泛的传播,但它的原理和技术并没有什么本质上的更新。在那之后所有的创新——除了 X 光摄影以外——都是基于在达盖尔时代(1830 年左右)就占主导地位的艺术复制概念:在透视法则的意义上再现(复制)自然。在那以后,每一个存在某种鲜明绘画风格的时期,都曾经出现一种效仿当时绘画风潮的摄影手法(见 047 页)[1]。

●

人们发明新的工具,新的工作方法,这使他们习惯的工作方式发生转型。但是,让新发明得到恰当的利用通常还需要很长一段时间。它们往往被旧的东西所阻碍,新的功能被包裹在旧的形式里面。新事物充满创造力,它的可能性往往需要从旧的形式、旧的工具和旧的构型领域中慢慢展露出来,一旦酝酿已久的新事物最终出现,其可能性将会绽放出欣喜夺目的花朵。就此举例来说,**未来主义**(静态)绘画带来了运动的共时性问题,也可以说是时间冲力的构型问题——这个被清晰限定在绘画边界内的问题,

1__ 慕尼黑摄影师爱德华·瓦索 [E. Wasow] 出色的幻灯片收藏就令人信服地证明了这一点。

不久之后导致了绘画自身的解构；而此时，正值电影已经为人所知，但尚不为人理解的阶段。同样地，**构成主义绘画**为已经萌芽的反射性光构型开辟了道路，使其能够得到极致的发展。至于今天某些使用再现性的客观化方法作画的画家（新古典主义和"新客观主义"），如果我们忽视他们作品所包含的传统束缚和显而易见的保守元素，我们也可以——审慎地——把他们看作探索再现性光构型之新形式的先驱。不过，这种构型很快将只运用**机械的技术手段**来完成。

●

在过去的摄影中，人们完全忽视了一个事实，那就是经过化学处理的表面（玻璃、金属、纸、赛璐珞等）的感光性是摄影过程的基础元素之一。这个表面永远只被放在遵守透视法则的暗箱里，以其反射或吸收光的特殊性质来捕捉（复制）特定的物象。这些组合的潜能从没有得到充分的、有意识的探究。

倘若意识到这些可能性，人们本可以在摄影镜头的帮助下，让我们自身的光学器具（肉眼）无法观察或记录的存在变得可见。也就是说，摄影镜头可以完善或补充我们自身的光学器具（肉眼）。这一原理已经应用在一些科学实验中，例如对运动的研究（走、跳、快跑），对动植物和矿物的形态（放大、显微镜照片）的研究，以及其他的自然科学研究。但是，目前这些实验还只是一个个孤立的现象，它们的**关联语境**[Zusammenhänge]尚未建立起来（见 048～054 页）。我们至今只是在次要的意义上利用摄影机的功能（见 055～059 页）。这也可以在所谓的"次品"照片中看到：鸟瞰、虫瞰、斜瞰，这些在今天常常令人们惊叹错愕的视野，却被认为仅仅是偶然拍得的奇景。造成这些视觉效果的秘密，在于摄影机复制的是纯粹的光学图像，因而也显示了光学上实际发生的扭曲、错误和透视短缩等。而我们的肉眼，连同智性经验，借助联想自动矫正了所记录的光学现象，在形式上和空间上构造出一个**观念图像**[Vorstellungsbild]。因此，摄影机让我们获得了最可靠的辅助手段，去开启一种客观的视觉。它让我们在形成任何可能的主观立场之前，都不得不去看看那些在光学上真实存在的客观事物，那些单凭其自身面貌就可以得到理解的客观事物。这将会废止几百年来都不受约束的图画和想象的联想模式，这种联想模式曾经由杰出的个体画家烙在我们的视觉感知上。

摄影的百年发展和电影二十年的发展，极大地丰富了我们的视觉感知。可以说，**我们如今正在用一双完全不同的眼睛看世界**。然而，迄今为止的全部成果加在一起，也只是视觉百科全书式的成就。这远远不够。我们希望有构划地**生产**，因为最重要的莫过于为生活创造出新的关系。

· · · ·

生产
复制

　　我们并没指望过将所有那些人类生命中无法估量的事一举解决，但不妨这样说，一个人之所以能构作而成，靠的就是将所有的功能装置统合在一起；换言之，既定时期的那个人，只要将构作自身的功能装置，无论是细胞的还是复杂器官的生物能力，发挥到极限，就能达到他的最佳状态。艺术在这一点上大有作为，而这也是艺术最为重要的任务之一，整体上的综合效应正取决于趋于完美的运作。艺术，尝试着创建更为深远的**新关系**，关联起已知的与那些迄今尚未知晓的视觉、听觉及其他的功用与现象，以便在日益增多的丰富性中将这些未知事物整合进功能性的装置中。

　　当所谓的新已然显露无遗，功能性的装置就想要再往前一步，渴求产生更新的深刻印象，这是人类境况的一个基本事实，也是新的构型实验永远有必要存在的原因之一。由此可见，只有生产出新的、前所未知的关系，构型才是有价值的。还可以换一种说法，从构型艺术这一特定视角来看待复制（对现有关系的重复），如果复制无法丰富人们的见识，那么它充其量也就是技艺精湛而已。

由于生产（生产性的构型）主要是为人类发展服务的，我们必须把以往只用作复制目的的装置（手段）拓展到生产的目的上[1]。

如果我们希望重估摄影的领域，让它也转向生产性的目的，我们就需要利用摄影板（溴化银）的感光性：将我们自身（借助镜子或透镜装置、透明晶体、液体等）构造的光现象（光影之戏的契机）定影其上。我们不妨把**天文学照片**、**X 光照片**、闪电照片也都视为这种构型的前身（见 061 ~ 070 页）。

[1]__ 我在两个领域做过这类研究：留声机和摄影。当然，我们还可以用类似方式思考其他复制手段，如**有声电影**（恩格尔 Engel、马索尔 Massole 和沃格特 Vogt）、电－视 [Telehor] 等。拿**留声机**这个案例来说，情形是这样的：至今人们还只是用留声机复制已有的声学现象。想要复制什么声音，就先让声音的振动通过针在蜡版上刮出痕来，之后再借助膜将蜡盘上的刮痕翻制下来，这样一去一回声音就又出来了。如果一个人不借助那些机械外力，而直接在蜡版上刮出痕来（见 060 页），那么这个设备就得到了拓展，转向生产性的目的。如此，就可以在复制中生产出某种声音效果，这是一种不需要新的乐器或者管弦乐队就能生成声音的**新方法**，这是从未存在过的新声音，以及新的声音关系，由此也促成了音乐的概念和作曲的可能性（参见我在《风格派》杂志 [De Stijl] 1922 年第 7 期、《狂飙》杂志 [Sturm] 1923 年第 7 期、《布鲁姆》杂志 [Broom]（纽约）1923 年 3 月刊，以及《曙光》杂志 [Anbruch]（维也纳）1926 年刊的文章）。

无相机摄影
"黑影照相"

要实现这种可能性，我们可以通过以下操作方法：让光透过不同折射系数的物体落到一个屏幕（摄影底片、感光纸）上，或者说，通过不同的方法使光偏离原始路径；让感光屏幕的特定部分被阴影覆盖，诸如此类。这些操作有没有摄影机都可以实现（在后一种情况下，操作过程的技术在于将变化的光影游戏定影在感光板上）。

这种方法带来光构型［Lichtgestaltung］的可能性，在这里，光必须作为一种至高的**新构型手段**，就像色彩之于绘画，声音之于音乐。我将这种光构型称为**黑影照相**（见069～076页）。黑影照相让我们得以通过**新掌握的材料**开拓构型的可能性。

让复制技术向生产目的拓展的另一种方法，是研究和使用不同的化学混合物，它们可以将肉眼看不到的光学现象（电磁振动）加以定影，如 X 光照片。

还有一种方法是设计新的摄影机，先利用暗箱，再去除其中依据透视法的再现。这是一种基于透镜和反光镜系统的摄影机，可以同时从四面八方捕捉物体，遵循光学法则，而非肉眼的法则。

摄影进程的未来

关于这些知识和原理的创造性探索将给认为摄影不是"艺术"的论调画上句号。

人类的精神在任何地方都会创造出能够发挥自身创造力的工作领域。因此,在不久的将来,摄影领域也一定会有极大的发展。

●

作为**再现艺术**的摄影并不是简单地复制自然。"好"照片之稀有已经证明了这一点。在杂志和书籍中出现的千千万万张照片,我们只能偶尔找到"好"作品。这其中值得注意的,同时也可证明上述观点的是,除了发现"题材"内容的新颖和罕见,我们(经历长期的视觉文化后)总能准确无误地凭直觉发现"好"照片。人们开始对质感有了感觉,感受到明暗、闪光的白色、充满流动光泽的黑-灰渐变,以及最精美纹理中的精确之魔力:在钢结构建筑的框架中,如同在大海的浪花沫中——这些都在百分之一甚至千分之一秒内被捕捉下来。

●

由于大体上,光现象在运动中会比静止时更有区分度,所以全部摄影进程的最高峰即为电影(光投影的动态关系)。

迄今为止的电影实践大多局限于复制戏剧化的行为，还没有创造性地开发摄影机的潜能。摄影机作为一种技术工具，也作为摄影塑型[Fotoplastik]中最重要的生产要素，以一种"忠于自然"的方式复制我们周遭世界中的物象。我们自然应当为此做好准备，但是我们又过于重视这一点了，使得电影制作中其他不可或缺的元素，诸如**形式**、**穿透力**、**明暗关系**、**运动**、**速度**，以及所有这些包含的张力都没有得到足够的发展。这样一来，我们就无法洞见一种可能性，一种以令人震撼的电影化方式来使用客观元素的可能性，而只能普遍局限于对自然和舞台展演的复制。

我们这个时代的多数人还有着最原始的蒸汽机时期的世界观。现代画报的发展还没跟上时代——相比于它们广泛的可能性而言！也相比于它们能够并且应该在教育和文化上做出的贡献而言！它们可以透露出多少技术奇迹、科学奇迹、精神奇迹啊，从小到大、由远及近、无远弗届都能呈现[1]。毫无疑问，摄影领域出现的一系列重要作品，向我们展现了生活中的无尽奇迹。在过去所有时代，这都是画家的使命。但是不少人已经认识到以往再现手段的不足，于是，有一些画家试图客观地表现客观世界的事物。这种变化是摄影塑型和绘画构型之间的交互作用产生的显著成就。然而，一旦摄影材料得到恰当的处理，呈现出最细腻的灰色、褐色的调子，再加上相纸上的珐琅色泽，当今这些绘画中标准的复制形式就显得像是一种拙劣尝试了。当摄影完全意识到它自身真正的法则，再现性的构型就会走向巅峰，抵达完美，而那是手工方式永远无法达到的高度。

基于绘画和电影领域的新构型原则，我们的视觉官能已经得到根本上的丰富。这一宣言在今天仍然具有革命性。大多数人依旧太执迷于手工模仿技艺的延续，继续制造仿效古典图画的作品，以至于不能理解这种彻底的转型。

但是那些敢于走上未来必然之路的人，将为他们自己真正的创造性工作打造基础。**对方法的清晰认识**使得他们能够在摄影（电影）构型中，也在（非物象的）绘画构型中回应相互激发的各种影响，从而竭力探索那些正在不断丰富、不断完善的方法。我自己就在摄影工作中学到了很多东西，并把它们用于我的绘画，相反，我在绘画中形成的问题也为我的摄影实验提供了线索（见 073 页）。总的来说，有色（有声）的电影化构型的兴起，将越来越确凿无疑地把扎根于历史的、模仿性的绘画从对客观元素

的再现中解放出来，导向纯粹的色彩关系；而现实的、超现实的或者乌托邦式的再现，以及对物象的复制，这些迄今为止由绘画承担的任务，将交给具备精确组织手段的摄影（电影）完成。

在今天这个起始阶段——在摄影领域，也在抽象绘画领域——强行制造某种总体性，将会是灾难性的。而且这也低估了未来整合二者的可能性，这种可能性必定远远超出任何人今天的任何预见。如果我们从直觉和逻辑上分析这个问题，可以对彩色的机械 - 光学再现下这样的结论：彩色摄影和电影，将会带来与卢米埃尔式电影或当代其他摄影完全不同的结果。在这一主宰自然的进程中，媚俗的着色带来的多愁善感情绪将会消失得无影无踪。彩色摄影，就像有声图像，连同视听构型，将会建立在一个全新的、健康的基础上，即便这需要通过一百年的实验才能实现。

摄影可以将明度——未来还有色度——最粗朴的效果和最细腻的效果都呈现出来，因而其可能的用途已经数不胜数，例如用于：

记录情境，记录现实（084 ~ 089 页）；

图像相互重叠、并置、混合、相互投射；

图像相互渗透；浓缩场景以便于操控：超现实、乌托邦和幽默（其中有种新的风趣！）（098 ~ 103 页）；

客观的同时具有表现力的肖像（092 ~ 097 页）；

广告；海报；政治宣传（104 ~ 111 页）；

照片 - 书的构型方式，亦即用照片取代文字；排印摄影（036 页和 122 ~ 135 页）；

为平面或空间里非物象的纯粹的光投影提供构型手段；

共时电影，等等。

电影的潜能包括：复制不同运动的动态；用于对作用方式和化学现象的科学观测和其他观察；延时摄影和慢动作；无线电传送的电影式新闻报。开发这些潜能带来的

1__ 我们可以注意到，自从这本书初版问世起，这方面就有了显著的改进。

后效包括：教育的发展、犯罪学的发展、整个新闻服务领域和其他方面的发展。比如，如果你能每天拍摄一个人，从他出生起直到他去世，这该多么令人惊奇啊！甚至在五分钟内看到他长达一生的时间中面部的缓慢变化，如胡子的生长，那将是绝对惊人的；同样惊人的还有拍摄正在讲话和表演的政治家、音乐家、诗人；发挥着生命功能的动物、植物；在这里，微观的观察将揭示最深刻的联系。**即使我们能正确地理解材料，思想的速度和广度也不足以预见所有这些近在咫尺的潜能。**

为了用插图说明其中一种用法，我在这里展示一些摄影式的构型作品（见106～110页）。它们——由不同的照片组成——是共时再现的一种方法；是浓缩的，相互交织的视觉和言语之风趣；是那些最为现实主义的模仿手法在想象空间中的奇怪组合。不过，它们也可以直截了当讲故事，"比生活本身"还要真实的故事。这些在目前初级阶段仍然靠手工完成的工作，很快将在投影设备和新复制方法的帮助下，通过机械完成。

从某种程度上讲，这在眼下的电影实践中已经发生了：透照法；场景之间的切换；不同场景的叠印。可变光圈和其他类型快门的调节可以将事件中不相关的部分以共同的节奏相互连接起来。可以用一个光圈结束一连串的动作，再用同样的光圈开始新的动作。还可以用切分成横竖条的镜头或者半抬高的镜头给人一个整体印象；诸如此类还有很多方法。有了新的中介手段和新方法，当然能够让我们有更多创造。

今天，照片的剪裁、并置，以及精心的组织过程，比起达达派（见104～105页）最早的拼贴摄影（摄影蒙太奇[Fotomontage]）来说，有了更为先进的形式（摄影塑型，见106～110页）。但是首先，只有通过机械的改进和大规模、持续的发展过程，它们才能发挥自身卓越的潜力。

排印照相

并非出于好奇，也非出于经济上的考虑，而是出于对世界上所发生之事的浓厚兴趣，人类极大规模地扩张了新闻服务领域：印刷术、电影和广播。

艺术家的构型工作，科学家的实验，商人和当代政治家的计算，一切运动的东西，一切形成中的东西，都被卷入相互影响的事件之集合中。个人当下的即时行为，往往同时会产生长效的影响。技师手拿机械：用来满足即时即刻的需要。但是根本上讲，他的影响远不止于此：他是新的社会分层的先驱，他在铺建通往未来的道路。这些影响目前尚未得到足够的重视，比如印刷工人的工作，其所产生的长效影响是：国际的理解及其相应的后效。

印刷工人的工作，为建造新世界奠定了部分基础。

组织化的集中工作会带来精神性的产物，在这里，人类创造力的所有元素得以综合：游戏本能、共情能力、各种发明、各种经济需求。一个人发明活字印刷，另一个人发明摄影，第三个人发明丝网印刷和铅版印刷，下一个人发明电铸版、珂罗版、感光硬化的赛璐珞版。可人类还在互相杀害，他们还不知道如何生活，为何生活。政治家们还未意识到地球是一个整体，可人类已经发明了"远程观视"[Telehor]：电视——我们很快就能够看穿邻人的内心，能够居于任何地方，同时保持独处。插图书籍、报纸、

■ 杂志数以百万计地刊印。日常情境的现实真相将明晰无误地呈现给所有阶层。**通过慢慢地过滤，光学环境得以净化，目之所及皆为健康。**

●

什么是排印照相［Typofoto］？

排印是印刷构成的信息。

照相是对可被光学捕捉之物的视觉呈现。

排印照相就是视觉上对信息最精确的表现。

●

每一个时代都有它自己的光学基准。我们的时代：它来自电影、霓虹灯，来自那些感官上可以共时感知的事件。它为我们提供了一个新的不断发展的创造基础，这个基础也为排印照相所共享。几乎延续到我们这个时代的古腾堡印刷术，在一个排他的线性维度上运动。摄影过程介入之后，它向新的维度扩张，今天看来几乎是总体全方位的扩张。这个领域的初步工作已由画报、海报、商业印刷完成。

不久以前，人们都还在坚持一种固定的排印素材和固定的印刷技术，以保证线性一维的纯粹性，却忽略了生活中的新维度。直到最近，才出现了一种新的排印作品，尝试通过印刷素材的种种对比（字母、符号、平面的占有率和留白率）来呼应现代生活。然而，这些努力仍没有消除从前印刷实践的那种僵化。只有最大限度地利用摄影、锌版、电镀版等技术，才能够达到游刃有余的程度。这些技术的灵活性和弹性，带来了经济与美学之间一种新的互惠关系。**图像电报**的发展使得复制品和精确的插图可以即时获得，甚至哲学著作也可以和当今的美国杂志使用同样的手段——尽管是在更高的层次上。当然，这些新的印刷作品与今天的线性排印在排版上和视觉上，以及总体面貌上都将有很大的不同。

传达想法的线性印刷术只是信息和它的接受者之间中介性的临时连接：

相比于以往将印刷术用作客观手段，如今我们正在尝试将印刷术及其主观存在的潜在效应通过构型整合到作品中。

排印素材自身就包含了强烈的视觉质感，因此它们能够以直接的视觉方式——而不仅仅通过间接的知性方式——表现信息的内容。摄影作为排印素材用起来非常有效。它可以作为插图出现在文字旁边，或者作为**"照片文本"**代替文字，成为一种毫无个人化阐释的客观而准确的再现形式。这种构型和再现建立在光学关系和联想关系中：成为一种视觉的、联想的、概念的、综合的连贯体——成为排印照相，亦即一种通过视觉上有效的形式进行的清晰表达（实验见 122 页）。

排印照相主导了新视觉文学的新节奏。

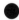

在未来，每一个印刷厂都会有自己的制版部门，可以确定地说，排印发展的未来有赖于照相机器的进步。照相排版机器的发明，X 光照相术印制整本书的可能性，新的廉价的制版技术等，这些都预示着未来趋势，而每一位印刷工和排印照相工作者都应当尽快调整自己，以适应这一趋势。

●

这种当代的综合信息模式可以在另一个层面上，通过动态过程，亦即电影，进一步推进。

共时电影
或多重电影

一个电影院，应当为多种不同的实验目的配备放映机和投影屏幕。例如，可以想象，通过简单的调试装置将通常的投影平面划分成不同的斜面和曲面，就像山脉和山谷的地形，根据最简单的划分原理，便能够控制投影的形变效果。

另一个改变投影屏幕的建议是：用球面的一部分代替现有的正交屏幕。这种投影屏幕的半径应该非常大，因此深度很小，而且应安装在观者45°左右的视角范围内。在这个投影面上将播放若干部（第一次可能尝试两部）电影，不是在一个固定的位置上放映，而是连续地从左到右或从右到左、从下到上、从上到下放映。在这个过程中，两个或两个以上起初相互独立的事件，会在它们经过计算的重叠点上相遇，合为一体。

大的投影面在再现运动过程方面还有另一个优势，比如说一辆车的运动，相较于现在这种图像总要固定在其上的投影面，在巨大的投影面上，可以展现汽车从一端驶向另一端的运动过程（二维空间里的运动），制造更强烈的幻觉。

为了清楚地表达这个想法，我画了一个**示意图**

关于 **A** 先生的影片从左到右播放：出生，生命历程。关于 **B** 女士的影片从下往上播放：出生，她的生命历程。两个影片的投影面交叠，播放：爱情、婚姻，诸如此类。

接着，两部影片既可以相互交叉，以半透明或者平行的方式继续运行，也可以由两个人共同的影片代替一开始播放的两部。另一部影片，第三或第四部关于 C 先生的影片，可以在播放影片 A 和影片 B 同时，从上往下或从右到左，甚至从另一方向播放，直到可以与其他影片相遇或融合。

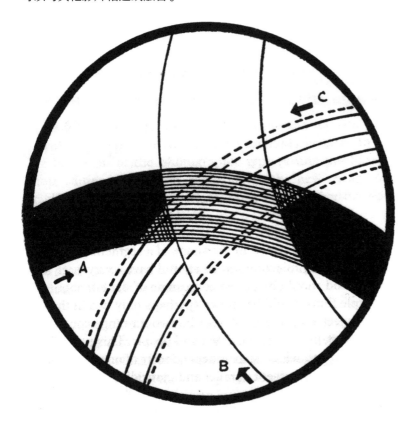

这样一个**计划**自然也适合，甚至更适合黑影照相中非物象的光影投射。再运用色彩效应，还可以创造出更加丰富的构型可能性。

上文中的汽车案例或者草图中的投影方案，在技术上都很简单，而且完全不贵。**只需要在电影放映机的镜头前面安装一个可旋转的棱镜。**

大的投影面还可以同时重复一系列的图像，用并排放置的放映机从头开始将（其他机器）正在放映的电影胶片投射到投影面上。这样一来，一个动作的开端可以在它继续的过程中反复出现，并被渐次取代，从而达到新的效果。

这个计划的实现给我们的感光器官,即眼睛,以及我们的接收中枢,即大脑,提出了新的要求。随着技术和大型城市的迅猛发展,我们的感官也拓展了视听同步作用的能力。这样的例子日常生活中就有:穿越波茨坦广场的柏林人。**他们在交谈,同时在听取**:

汽车的喇叭声、电车的摇铃声、公交车的鸣笛声、马车夫的招呼声、地铁的轰鸣声、报贩子的叫卖声、扩音器的播报声等。

同时,还可以分辨不同的听觉印象。而另一边,一位刚刚置身于这个广场而感到迷失的外乡人,对这么多种多样的感官印象感到不知所措,以至于在一辆迎面驶来的电车前仿佛扎了根一样呆在那里。我们显然也可以用视觉经验构建一个类似的情境。

同样可以类比的是,现代光学和现代声学作为艺术构型的手段,只能被那些对所处时代持开放态度的人接受和丰富。

论技术的可能性及其需求

对于绝对的电影构型来说，其实践的前提就是要有完善的准备和非常先进的设备。

至今为止，实现这一前提的一个主要障碍就是：绝对的光构型，要么通过耗费精力的错觉图画一帧帧绘制而成，要么通过难以摄录的光－影游戏呈现。我们需要的，似乎是一台能够由机械自动控制的，或者通过某种方式连续工作的摄影机。

光现象的多样性也可以利用机械的活动光源来提升。

和静态图画中的光构型类似，无论是否使用摄影机，以同样的组织方式创作的电影必然需要多种多样的设备。因此，我们需要带有狭缝（图案等）的小活动板，可以在光源和感光胶片之间滑动，从而使感光胶片的曝光量不断变化。这个原理非常灵活，既可以用于再现（物象）的摄影，也可以用于绝对的光构型。

通过研究现有状况，提出正确的问题，我们可以发掘无数的技术创新和可能性。单单通过视觉语音学的分析就可以带来新形式的剧烈变革。但是，如果无所倾向，无

所专注，这一切的尝试、实验和推测就都没有意义。倾向和专注是所有创造性工作的基础，包括摄影和电影。那种无法摆脱的流连于传统视觉形式的偏好，已经被我们抛到身后，它已经不会再阻碍我们新的工作。如今我们知道，用我们所掌控的光进行创作，和用颜料进行创作是完全不同的。传统绘画已成历史遗物，而这历史已经终结。已然打开的眼睛和耳朵在每一瞬间都充满丰富的光学奇迹与声学奇迹。再需几年生机勃勃的推进，再需一些热忱的摄影技术爱好者，这一点就会成为广泛的共识：摄影是新生活之始最重要的因素之一。

图版部分

接下来的图版部分，除了基本信息，还附有一些简短说明。

我将插图与正文分离，集中附于文本之后，以保证插图的连续性，从而将文本中提出的问题在视觉层面更为清晰地呈现出来。

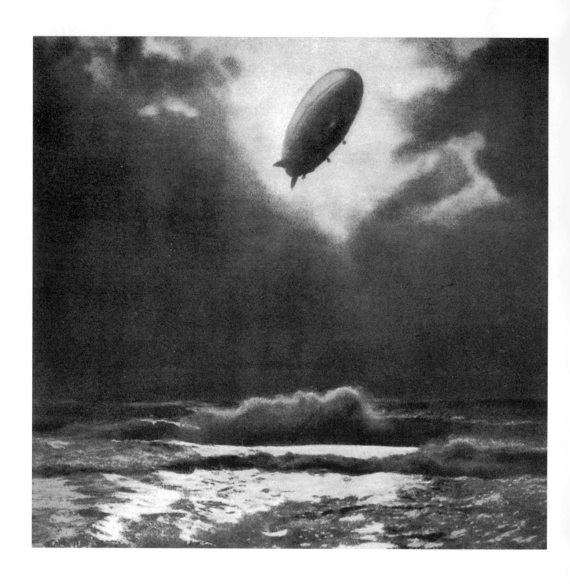

图 01

齐柏林飞艇Ⅲ飞过海面
摄影：格罗斯［Gross］
来源：《时代图像》［Zeitbilder］

这是那种"浪漫主义"的风景照。自从辉煌但不可复制的时期，也就是达盖尔银板摄影术发明的时期以来，摄影师就在试图模仿绘画的每一种潮流、风格和表现形式。又过了大约一百年，摄影师才开始能够正确地使用他自己的工具进行拍摄。

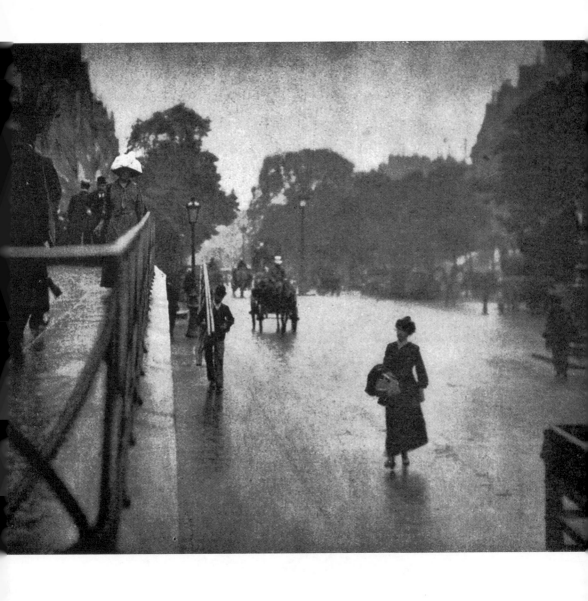

印象主义的胜利,或者说被误解的摄影。摄影师把自己当成了画家,而不是以**摄影术**的方式使用相机。

巴黎
摄影:阿尔弗雷德·斯蒂格里茨
[Alfred Stieglitz],纽约,1911

图 02

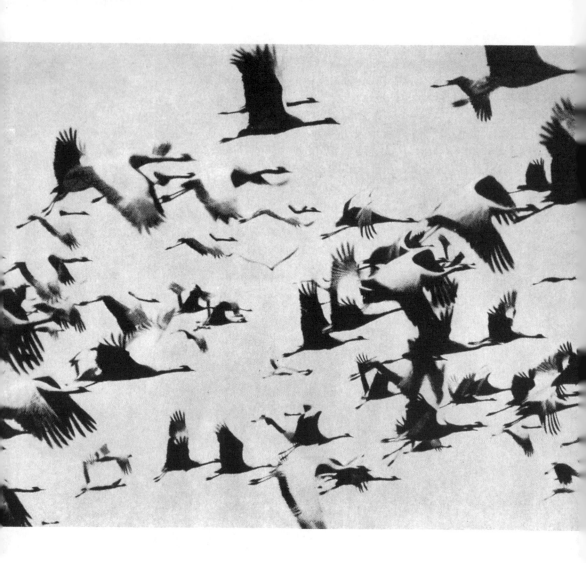

图 03 　 **飞翔的鹤群** 　 抛开图画母题，光影的完美组织本身就极具表现力。

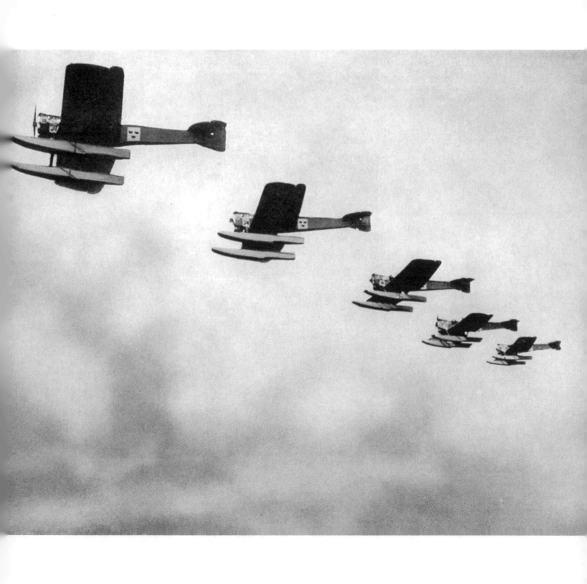

重复作为时-空的结构母题，只有通过我们时代特有的技术和工业化复制体系，才能够实现如此这般的丰富性和精确度。

飞越北冰洋
摄影：《大西洋》[Atlantic]

图 04

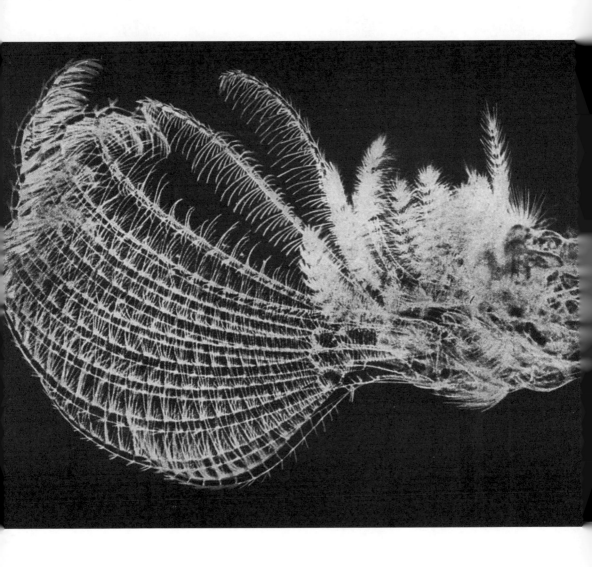

图 05　**藤壶的卷状足**
摄影：弗朗西斯·马丁·邓肯 [F. M. Duncan]

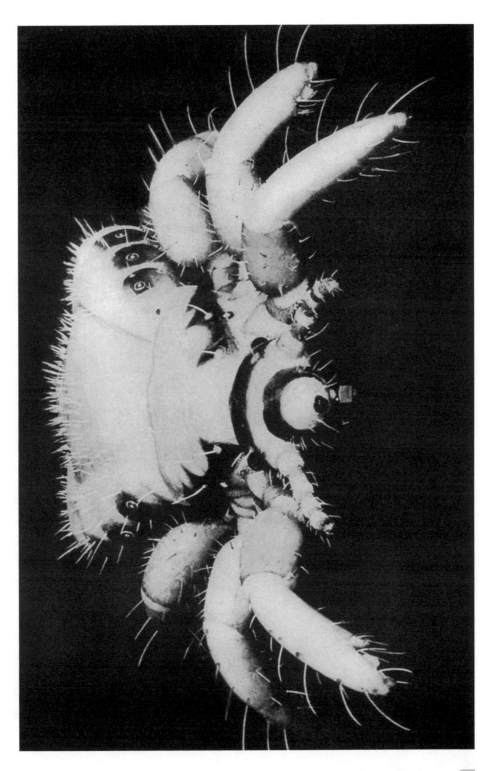

放大的头虱照片 图 06
摄影：《大西洋》

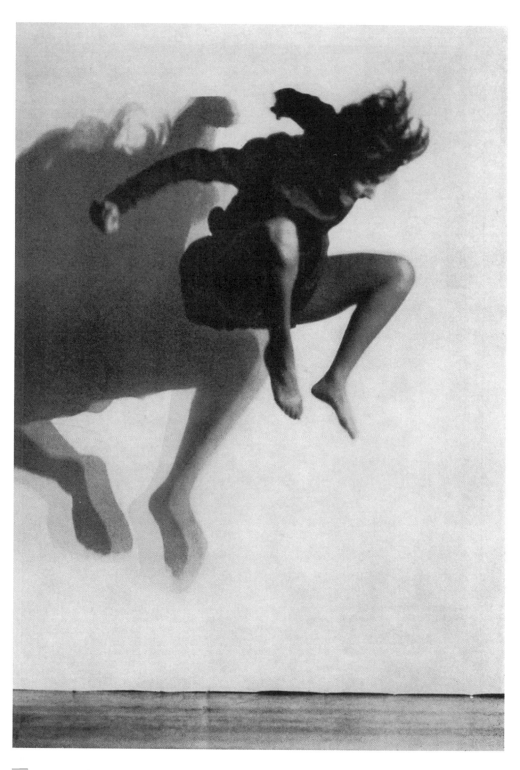

图 07　格莱塔·帕鲁卡 [Gret Palucca]
摄影：夏洛特·鲁道夫 [Charlotte Rudolf]，德累斯顿 [Dresden]

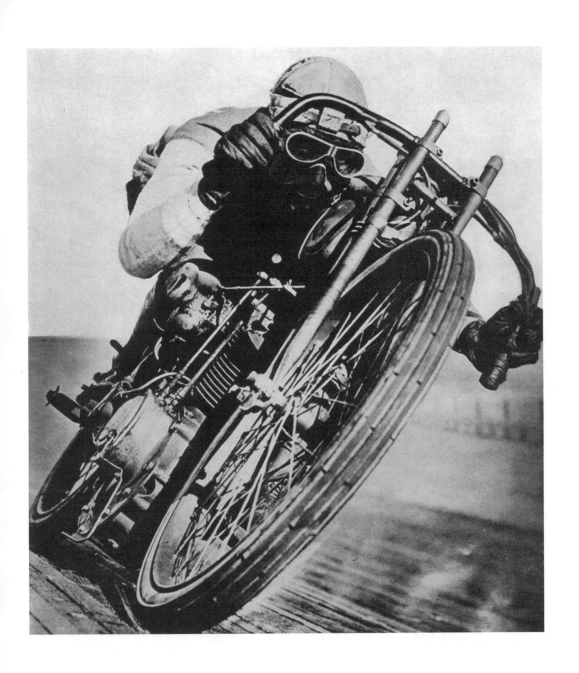

定格的赛车速度
摄影:《大西洋》

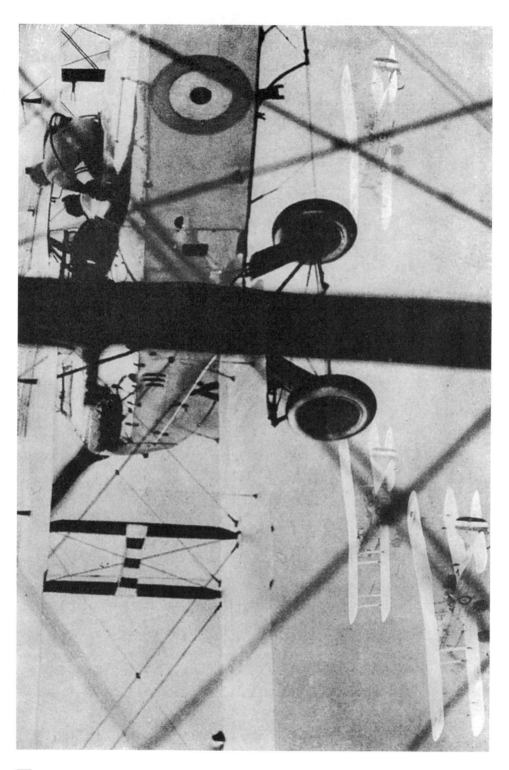

图 09　**英国空军中队**
　　　　摄影：《体育镜报》［*Sportspiegel*］

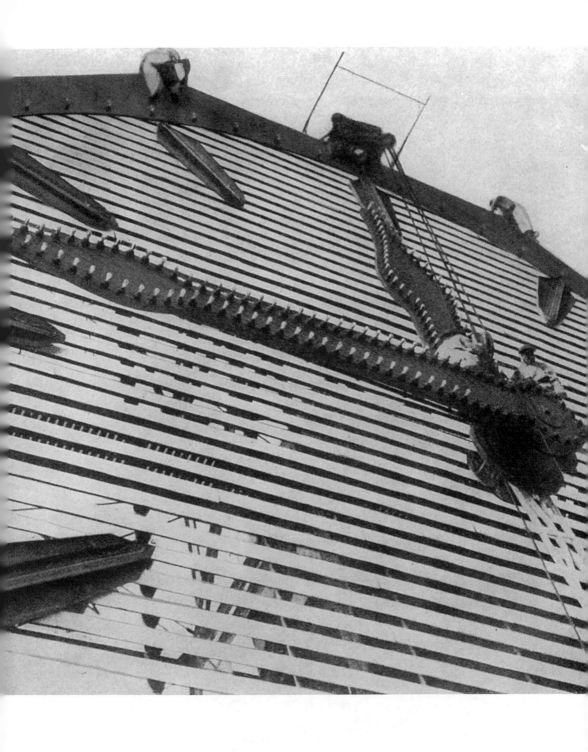

倾斜的视角和扭曲的比例带来的体验。 | **世界上最大时钟的维修工作（美国，泽西城）** | 图 10
摄影：《时代图像》[*Zeitbilder*]

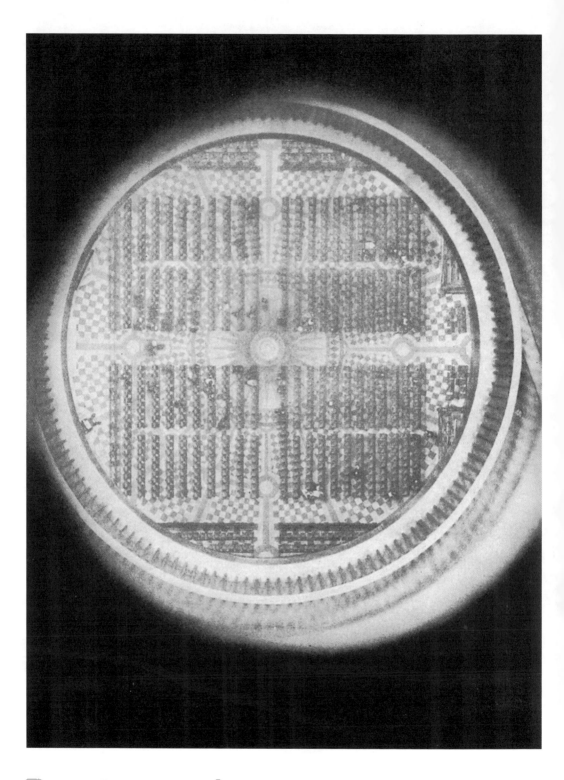

图 11　**伦敦圣保罗大教堂**
摄影:《时代图像》

透过玻璃穹顶俯瞰拍摄的教堂长椅和人们。

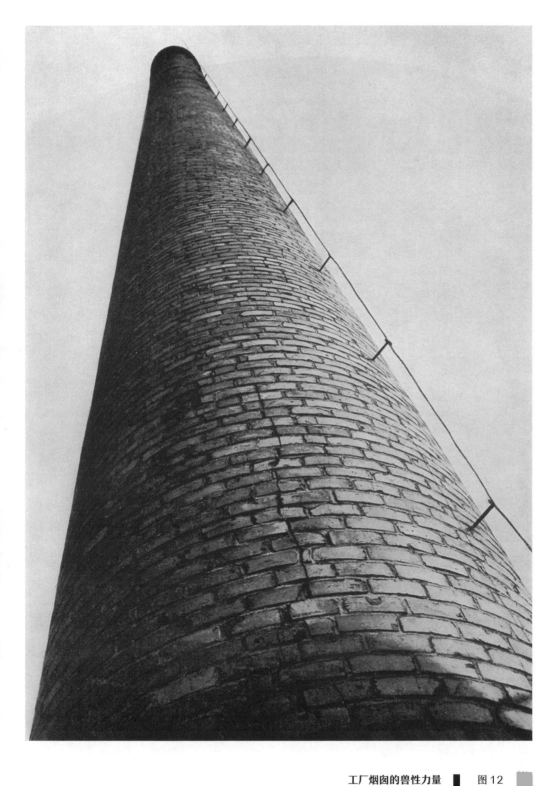

工厂烟囱的兽性力量 图 12
摄影：伦格尔 - 帕奇［Renger-Patzsch］
奥里加出版社［Auriga Verlag］

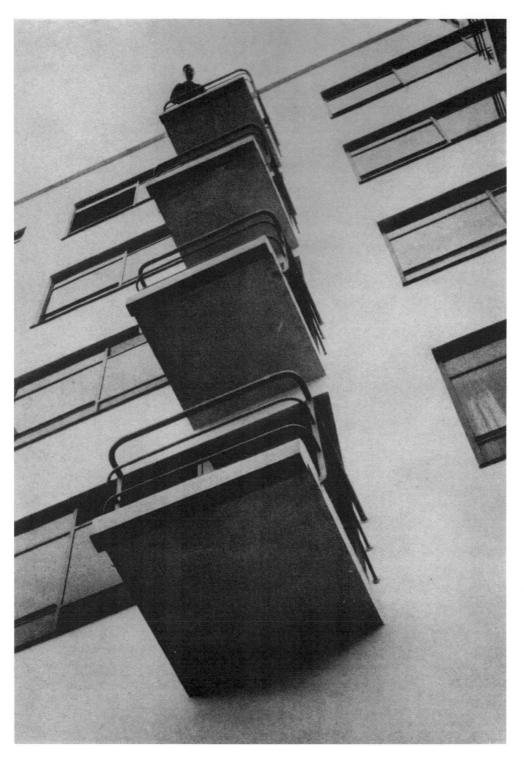

图 13　**阳台**
摄影：莫霍利 - 纳吉

透视建构的视觉真相。

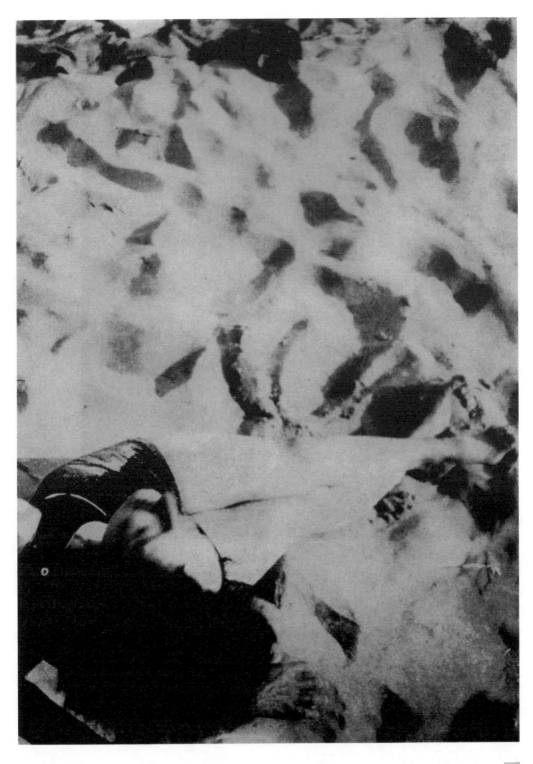

以往被视为失真的东西,如今已成为一种惊人的体验!它邀请我们重新评估观看的方式。这张照片可以旋转,并且总能产生新景象。

在沙滩上 图 14
摄影:莫霍利 - 纳吉

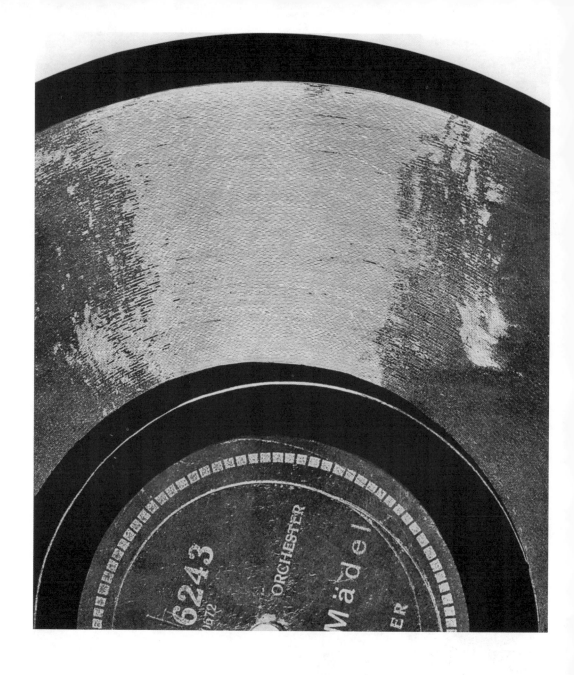

图 15　**留声机唱片**
摄影：莫霍利-纳吉，摄于冯·洛贝克［Von Löbbecke］家中

日常物品被增强的现实性。一张现成的海报。

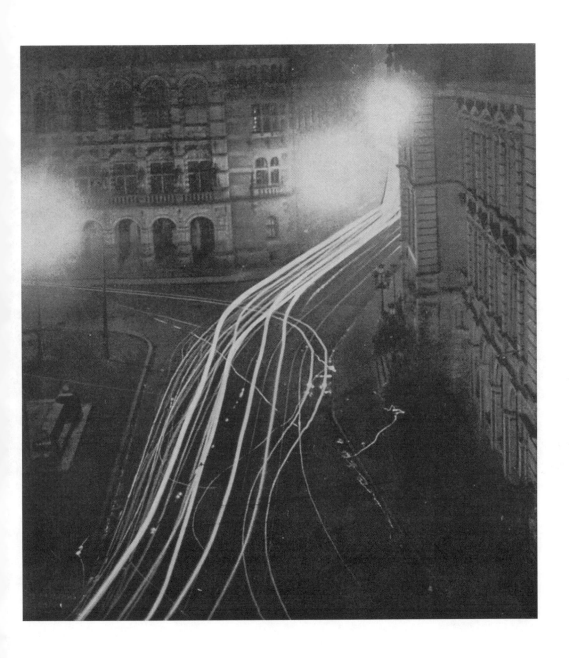

汽车与电车驶过的光轨迹。
摄影:格吕内瓦尔德[Grünewald],不来梅市

夜间摄影 图16

图 17　　**通过棱镜拍摄的恒星光谱**
　　　　　摄影：阿雷基帕天文台 [Sternwarte Arequipa]

猎犬座旋涡星云 图18
摄影：里奇 [Ritchey]

图 19　　**放电（特斯拉电流）**　　　　　　　　　　"凝固的火"。
　　　　　摄影：《柏林画报》[*Berliner Illustrierte Zeitung*]

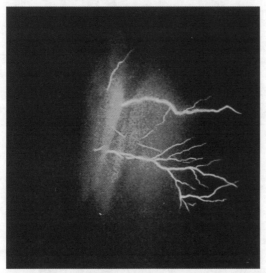

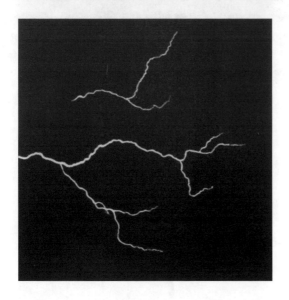

闪电摄影　　图 20

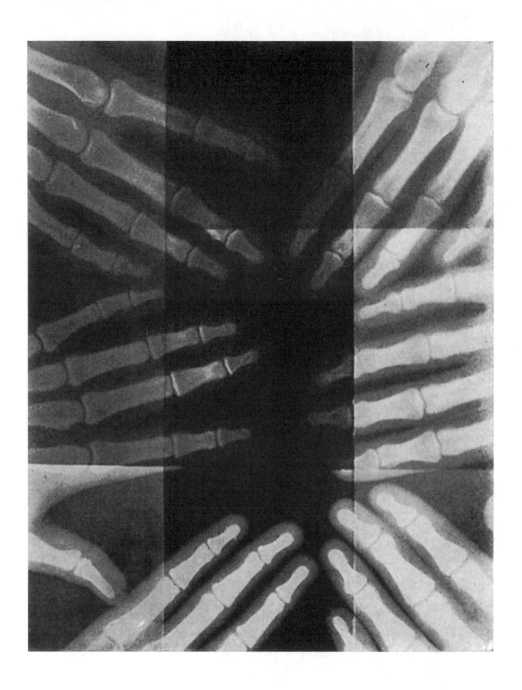

图21 采样
X光摄影:爱克发·吉华集团 [AGFA]

图片来自约翰·埃格特 [John Eggert] 博士的著作《X光摄影导论》。

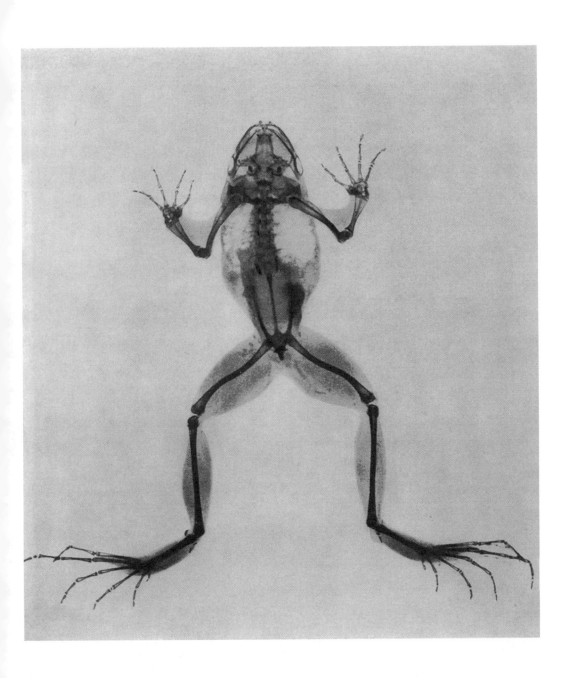

用光穿透身体是最伟大的视觉体验之一。

X光摄影：施赖纳［Schreiner］，魏玛

青蛙

图 22

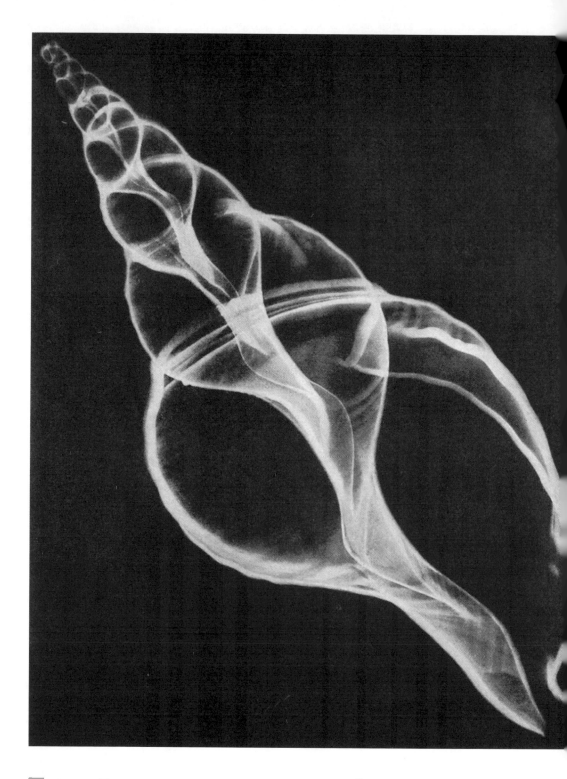

图 23　贝壳，大法螺
X光摄影：J. B. 波拉克 [J. B. Polak]
来源：《文丁根》[Wendingen]，阿姆斯特丹

物质转化为光。

黑－白对比关系，带有最精微的灰色过渡。　　**无相机摄影**　图24
黑影照相：莫霍利 - 纳吉

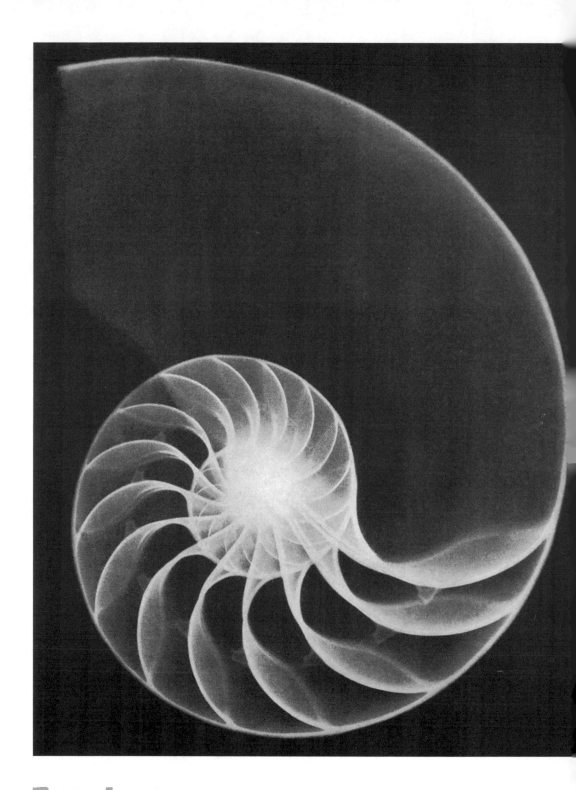

图 25　**贝壳，鹦鹉螺**
X 光摄影：J. B. 波拉克
来源：《文丁根》，阿姆斯特丹

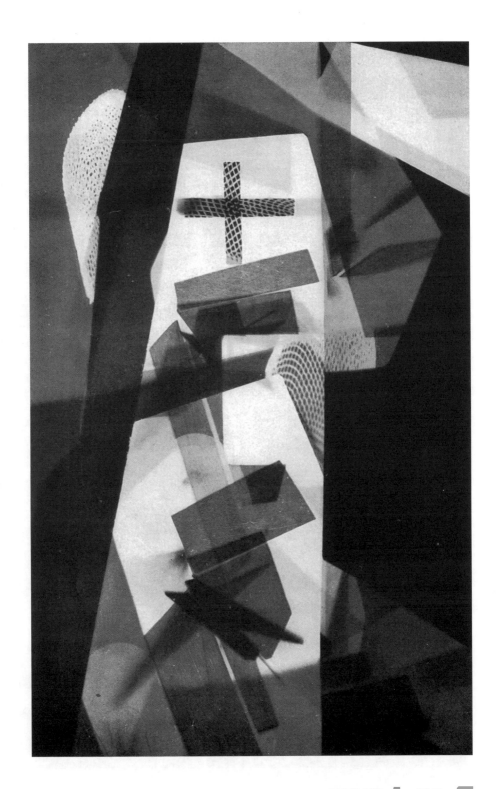

无相机摄影
黑影照相：莫霍利 - 纳吉

图 26

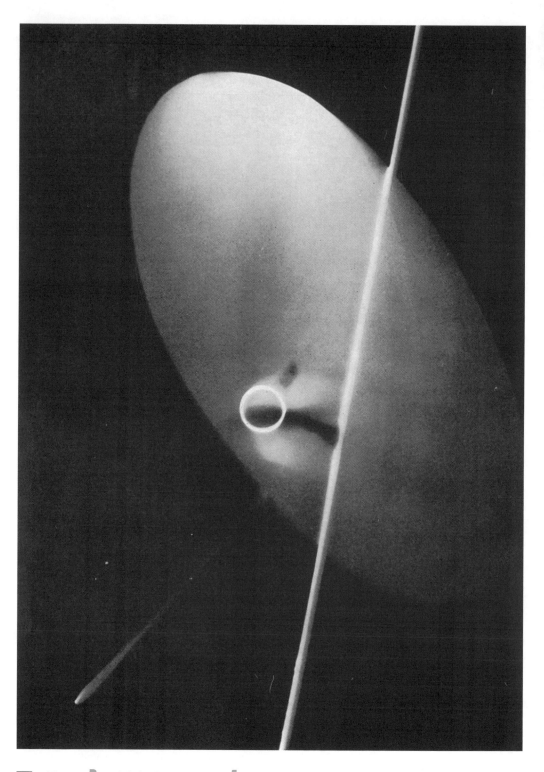

图 27　**无相机摄影**
　　　　黑影照相：莫霍利 - 纳吉

光影组合效果带来全新的视觉丰富性。

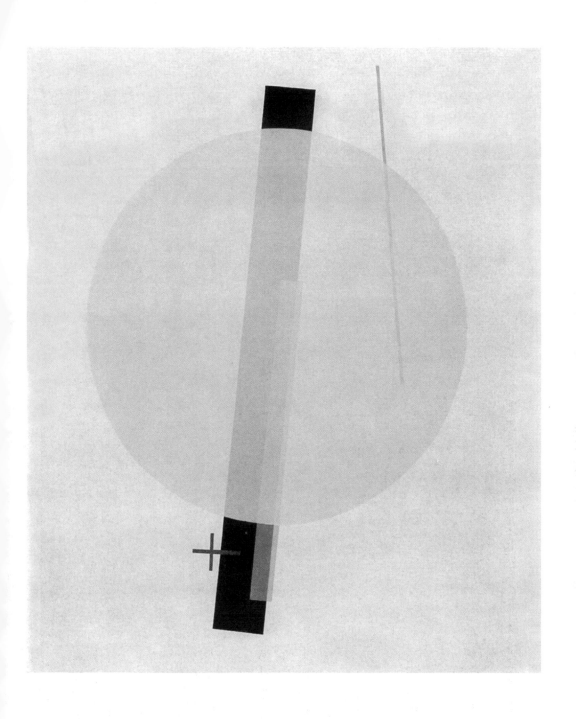

莫霍利-纳吉：构成作品"Kx"（绘画） 图28

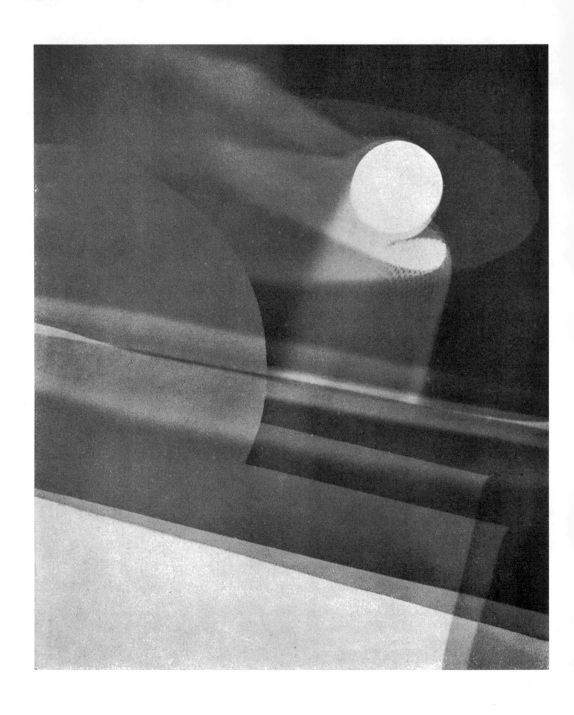

图 29　**无相机摄影**
　　　　黑影照相：莫霍利 - 纳吉

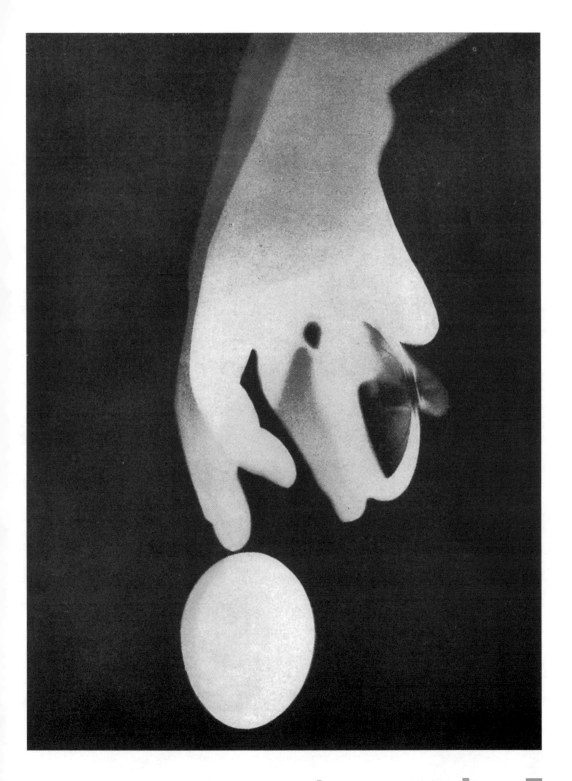

通过对材料的创新应用,将日常用品转化为神秘之物。

无相机摄影
黑影照相:曼·雷,巴黎

图30

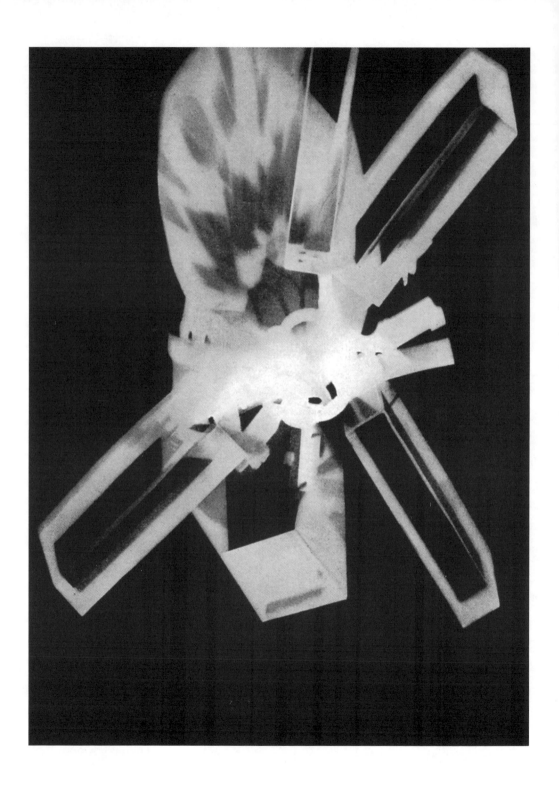

图 31　**无相机摄影**
黑影照相：曼·雷，巴黎

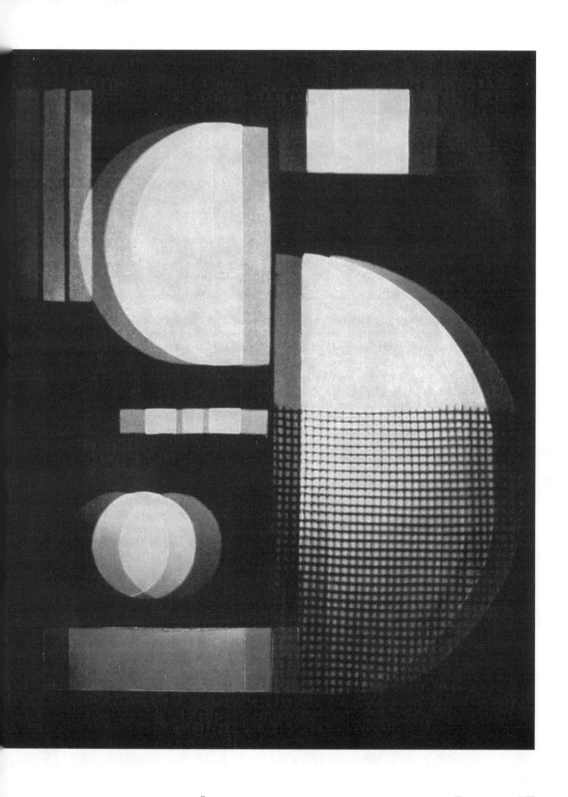

流动的、形变的运动中的一个瞬间。

施韦特费格尔 / 包豪斯：反射光影游戏
摄影：赫提奇 - 奥姆勒 [Hüttich-Oemler]，魏玛

图 32

关于"反射的色彩游戏"乐谱

反射性的色彩游戏，直接源自这种需求，即：我们要将彩色形式的平面提升为一种真正的连续运动，而在绘画中，我们还只是通过平面上色彩和形状的关系来模拟运动。

让我们看看康定斯基或克利的画作：这里有真实运动包含的所有要素——平面和平面之间的张力，平面与空间的张力，节奏和音乐的关系，可这些都还在用不合时宜的绘画来呈现。事实上，让色彩与形式的平面真正运动起来，已经成为一种必然。有一种新技术，将彩色光直接投射到透明的屏幕上。借助这种新技术，我们能够得到最明亮的色彩强度，并且通过可自由移动的光源（在两侧各种方向的移动和空间里前后的移动），配合各种图形模板孔洞的开和关，我们还能够创造运动。彩色光通过这些位于屏幕和光源之间的模板孔洞投射到屏幕上，以便让色彩时而以棱角清晰、锋芒锐利的形状出现，时而以三角形、正方形、多边形出现，时而以圆形、圆圈、弧形、波浪形出现。光锥的照射可以覆盖整个构图，也可以覆盖某些部分，这些光锥形成了光场的重叠和色光的混合。这台仪器是按照一部精确的**乐谱**运行的。

我们已经为所谓的"反射的色彩游戏"工作了三年。这项技术的开发得益于包豪斯工坊的多种资源，以及早在着手这项工作之前就已经对电影表现手段做的研究。我还记得1912年在慕尼黑看的第一部电影给我留下的深刻印象，电影内容索然无味，我完全无动于衷，唯一打动我的就是急剧运动与缓慢运动交替的光线的力量，在黑暗的房间里，光线从最亮的白色到最暗的黑色不断变化——多么新颖的表现方式，多么丰富的可能性。在时间线上让光按一定的韵律运动，是动态影像表现的基本方法，不消说，此方法在这部电影中就像在现代电影作品中一样完全得不到重视。在这里，情节的文学性内容一次次起着主导的作用。当时的音乐演奏着不一样的东西，和电影情节没什么关系，却让我惊讶地意识到，没有音乐的电影表演缺少某些本质的东西。这一点也被其他在场观众的躁动不安所证实。当音乐再次响起时，我终于感到难以忍受的压抑消失了。我对这一观察作了如下解释：一种运动的时序，更容易通过声觉关系而不是视觉关系来精确把握。然而，如果把一种空间化的描绘通过时间来组织，让它形成真实的运动，那么声学手段将有助于对这一序列的理解。时钟稳定的滴答声，比起手表的小指针默默均匀转动的样子，更能带给我们直接而精确的时间感。单调的钟声让我们被时间要素吸引。诸如此类

的很多例子，都表明上面的说法是正确的。

 不管怎样，认识到这一必要性，我为一些色彩游戏谱写了同步播放的配乐。灯具、模板和其他辅助工具随着音乐的律动而变化，让时间结构在声觉韵律的作用下变得清晰，随着音乐展开、收缩、重叠、升华乃至到达高潮，视觉上的运动也得到强化和发展。

 形式上的构型元素有：运动的色点、线和面。这些元素中的每一个都能够以任何速度往任何方向移动，可放大或缩小，变亮或变暗，带有锐利或模糊的边界，可以改变颜色，与其他彩色图形相互渗透，在叠合处形成光学混合物（如红与蓝形成紫）。一个元素可由另一个元素发展而来，点可以变成线，平面可以运动以便发展出所需要的任何图形。利用诸多光源的调节器，也利用电阻，我们能够生成一个更大的彩色图形复合体，让它从黑暗背景中慢慢浮现出来，不断强化，直至明度和色彩亮度的极致，与此同时，其他复合形状慢慢消失，融入黑暗背景中。断路器的开启和关闭造成了组成成分的突然出现和消失。通过准确认识这些基本手段中无限的变式可能性，我们努力追求一种类似于赋格的、有着严谨结构的色彩游戏，每一个游戏都从一个特定的色彩形式主题开始。

 在这个反射光游戏中，直接的彩色光束结合有韵律的配乐产生了强大的物理－心理效果，让我们看到了发展一种新艺术类型的可能性，也看到了一种恰当的途径，能够在众多面对抽象绘画仍感到无所适从的人，和其他所有领域的新启迪，以及产生这些启迪的新精神之间，架起一座理解的桥梁。

<div align="right">路德维希·赫希菲尔德-马克</div>

我只是逐字复制了路德维希的这些话，但并不意味着我对其中的内容完全认同。

<div align="right">——拉兹洛·莫霍利-纳吉</div>

乐谱解析：《色彩小奏鸣曲》（前三小节）

第一行： 为色彩游戏划分小节。几个小节有时也可以同时进行，形成一个更大的运动。

第二行： 色彩。小奏鸣曲以白光开场。

第三行： 音乐。

第四行： 移动光源的位置。在小奏鸣曲第一部分的第 8～12 小节中，将移动光源变为水平位置，一上一下排列成两排。灯光设置为可以快速或缓慢地打开和关闭，由两个人操作。灯按照 1、2、3、4……的顺序打开。通过叠加光束，一个个光场按照自上而下的顺序依次出现（见第 9 行，与第 3 行的声音运动相对比）。

第五行： 按照 1、2、3、4 的顺序打开模板。

第六行、第七行： 主开关和各个灯的开关。

第八行： 电阻。在第 8 竖列中电源一个个逐渐关闭——与音乐行中的渐隐相对比——直到光源完全变暗。只有 2 号灯的灯光持续较长时间，音乐行中最后一个音符持续更长时间，从而形成一个引向第 2 小节的新和声的过渡。

第二小节，第 1 竖列。电阻器的开启是不可见的，因为在变暗的那一刻所有的灯都是关闭的，只有 1 号灯发光。

第九行： 用线段表示的整体示意图。互相穿透的发光面用图式方法来表示。

路德维希·赫希菲尔德-马克

路德维希·赫希菲尔德-马克的三段式色彩小奏鸣曲（群青—绿）

速度 ♩=50

前三小节

1 小节
2 色彩
3 音乐
4 光源
5 模板
6 主开关1&2
7 灯开关1~8*)
8 电阻1&2
9 整体线性示意图

图例：⬇ 模板（遮板）伴随着音乐的节奏断断续续地打开　○ ● 灯2单独开启和关闭　●快速打开电阻
⇩ 模板（遮板）逐渐打开　3♩ 3♩ 延长记号　⭘缓慢关闭电阻

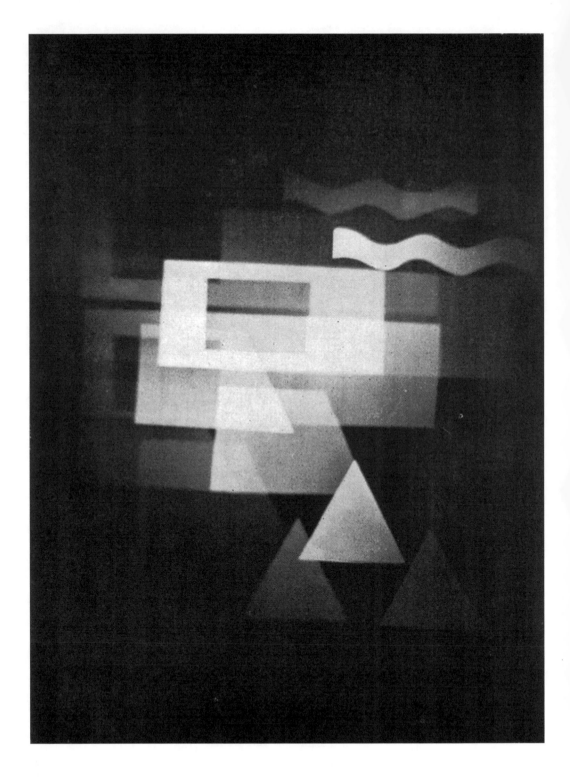

图 33　**路德维希·赫希菲尔德-马克 / 包豪斯：反射光影游戏 1**
摄影：埃克纳 [Eckner]，魏玛

光影游戏运动中的一个定格瞬间。不同的形状有不同颜色，并且在光影游戏的过程中变换颜色。

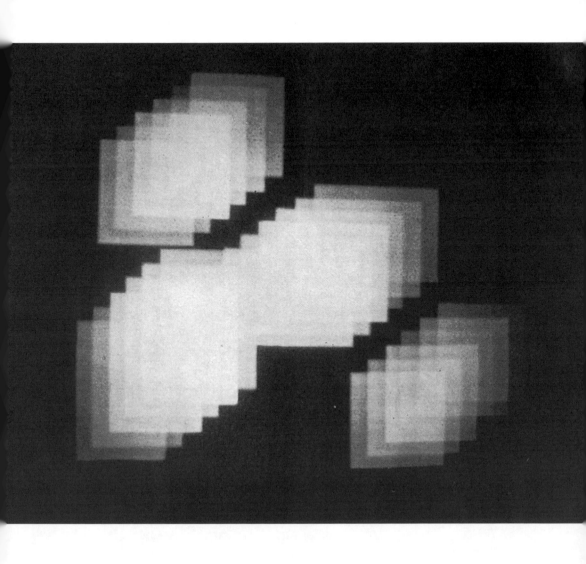

光影游戏运动中的一个定格瞬间。独立的方块在各个方向上以各种颜色扩张。

路德维希·赫希菲尔德-马克/包豪斯：反射光影游戏 2
摄影：埃克纳，魏玛

图 34

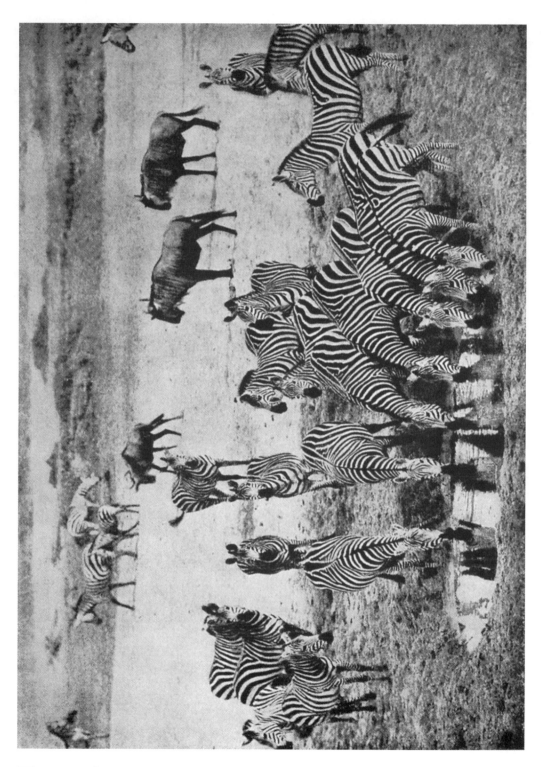

图 35　**东非的斑马和角马**
摄影：马丁·约翰逊
来源：《柏林画报》

巴伐利亚的池塘养殖试验场
摄影：洛霍芬纳 [Lohöfener]

图 36

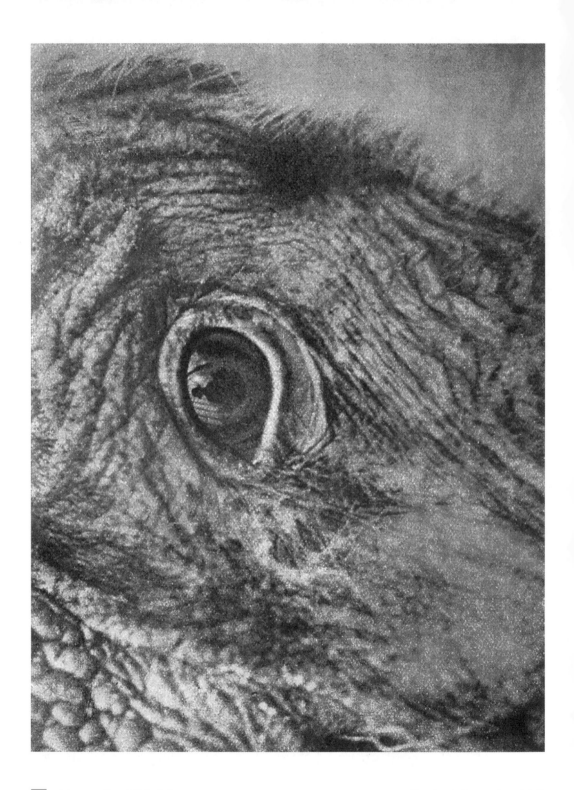

图 37 **秃鹫的眼睛**
摄影:媒体照片新服务 [Press-Foto-New-Service]
来源:《法兰克福画报》[*Frankfurter Illustrierte Zeitung*]

高度集中在一个提取出来的细节上。

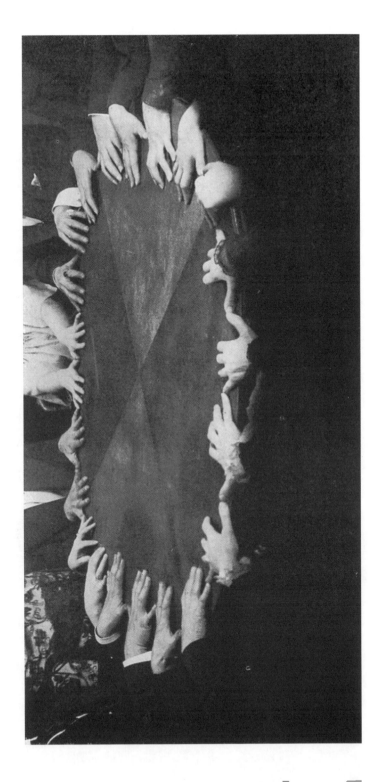

图 38 桌灵转
来源：乌发电影公司［UFA］的电影《玩家马布斯博士》

"手"是自达·芬奇以来许多画家的目标，通过手的动作可瞬间捕捉到人的心理活动。

图 39　**开花的仙人掌**
摄影：伦格尔 - 帕奇，奥里加出版社

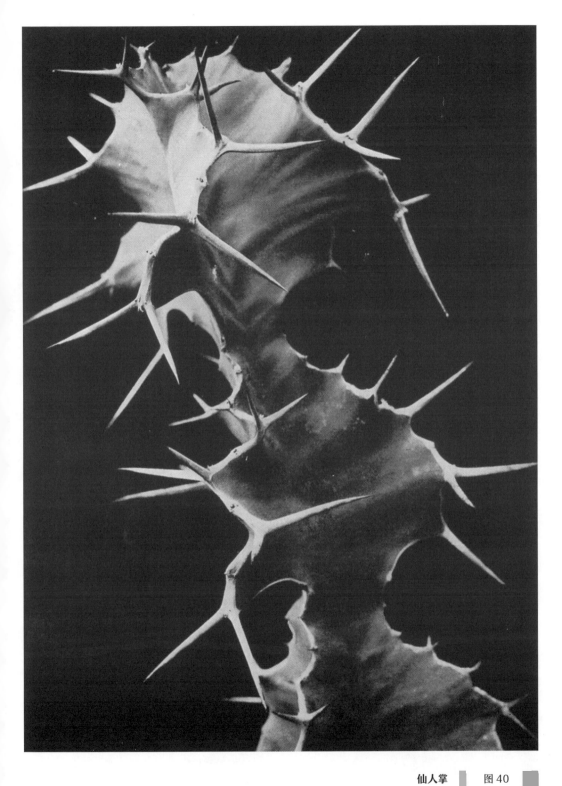

仙人掌　图 40
摄影：伦格尔 - 帕奇，奥里加出版社

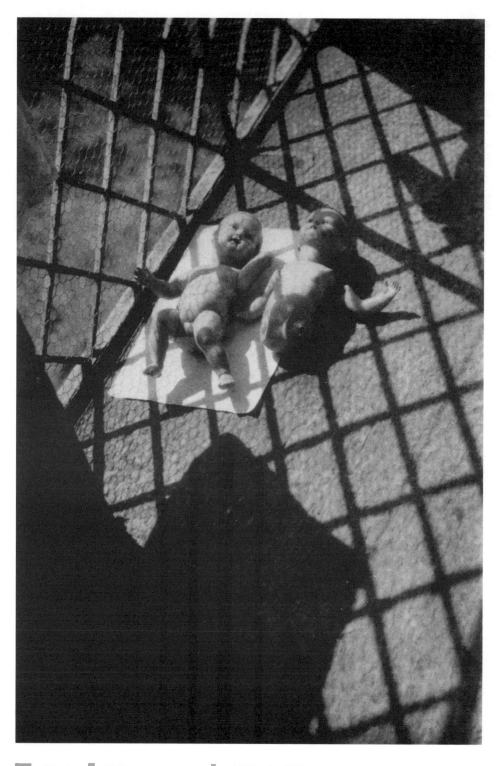

图 41 **玩偶**
摄影：莫霍利 - 纳吉

光影的分布和纵横交错的影子将玩偶置入迷幻世界中。

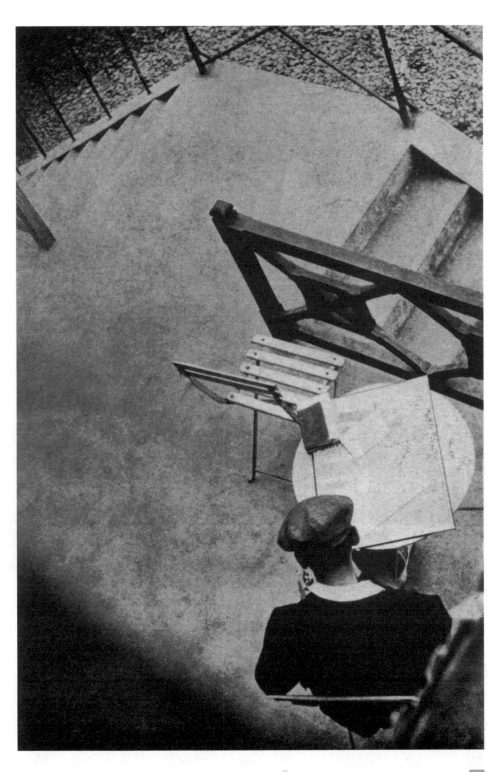

这张照片的魅力不在于其对象,而在于俯瞰视角及其平衡关系。

俯视拍摄
摄影:莫霍利-纳吉

图 42

091

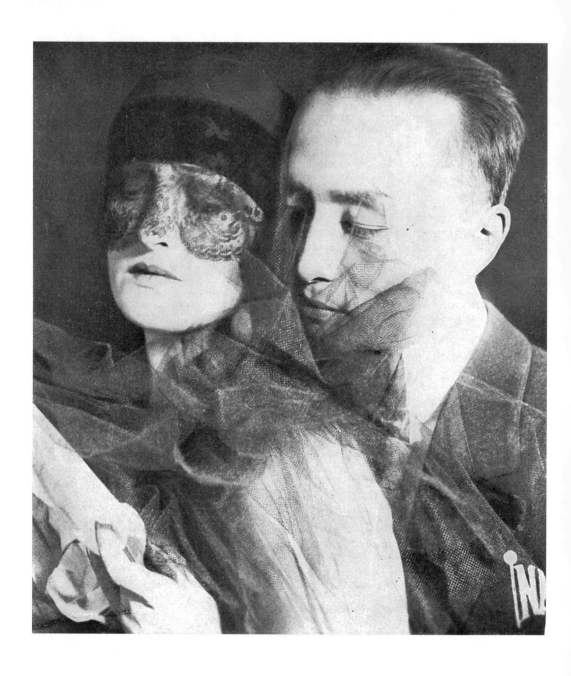

图 43 | 电影 Zalamort 剧照 | 肖像摄影,带着对构造效果的渲染(构造 = 制作的手法与表象)。

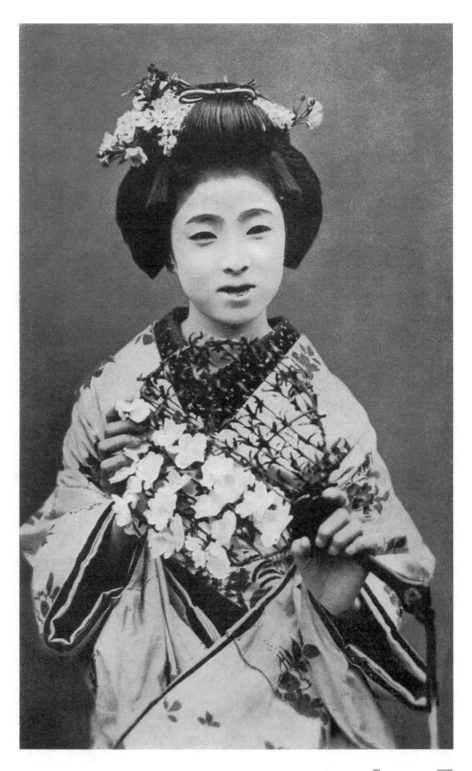

来自日本的照片　图 44

图 45　**肖像**
　　　　摄影：露西娅·莫霍利［Lucia Moholy］

客观肖像的尝试：人被如实地拍摄，就像物品一样，使摄影过程不承载主观意图。

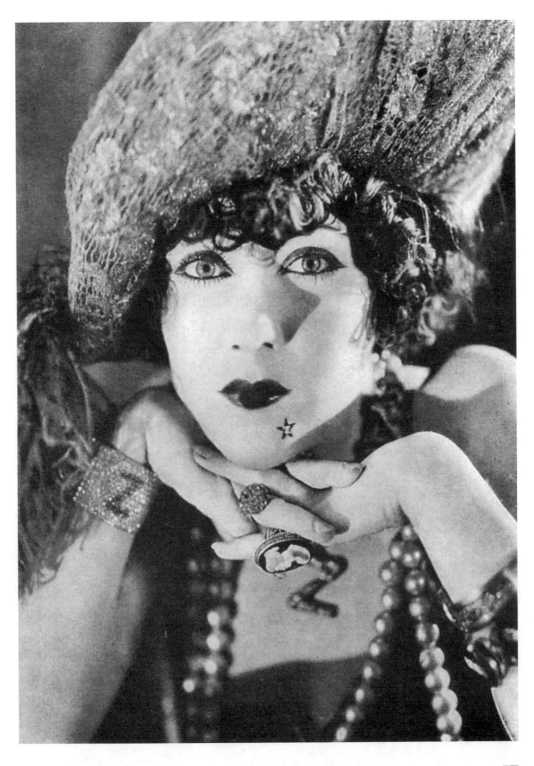

美国经典肖像摄影:灯光、材料、构造、圆形和曲线的精致效果。

葛洛丽亚·斯旺森 [Gloria Swanson]
摄影:派拉蒙影业 [Paramount]

图 46

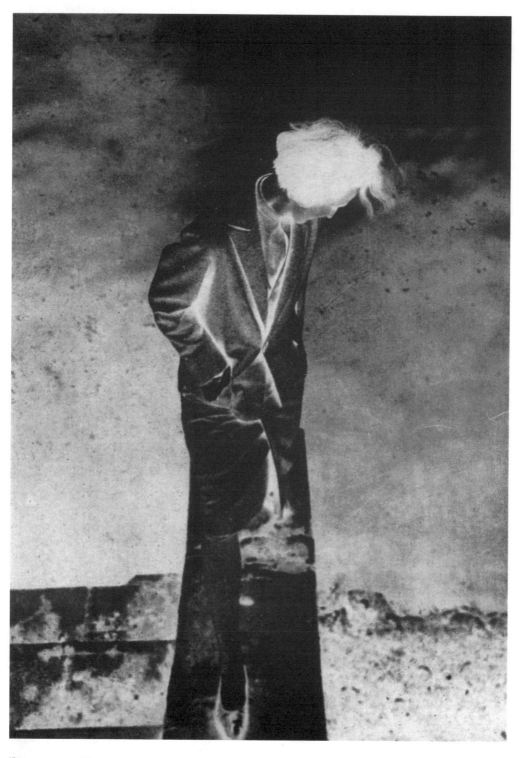

图 47 **负片**
摄影：莫霍利 - 纳吉

色调值的反转也使得关系反转。小块的白色显得非常醒目，由此决定了整个画面的特征。

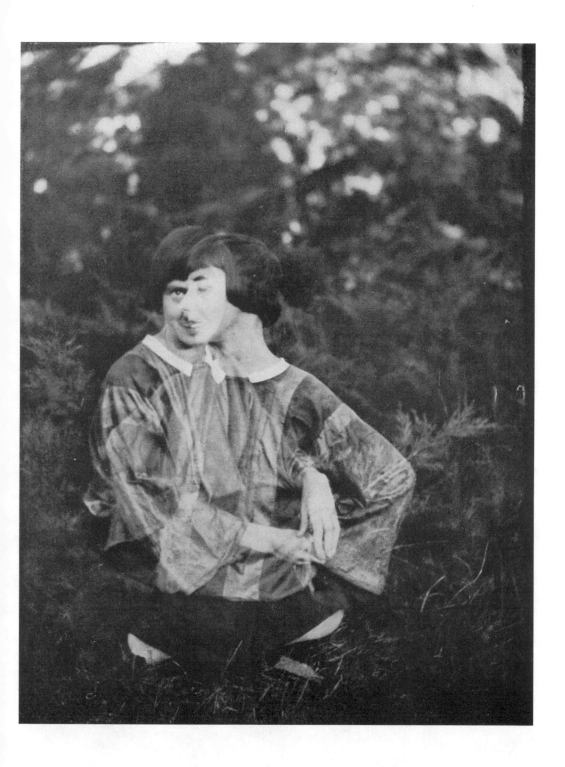

共时肖像 [simultanen Porträts] 的初级形式。　　**汉娜·霍克 [Hannah Höch]**　　图 48
业余摄影

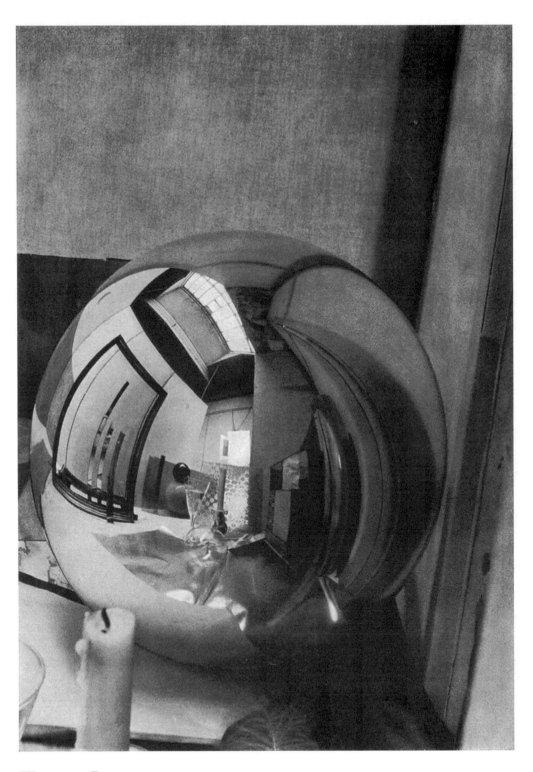

图 49　**花园球镜中的工作室**
摄影：穆赫［Muche］/ 包豪斯

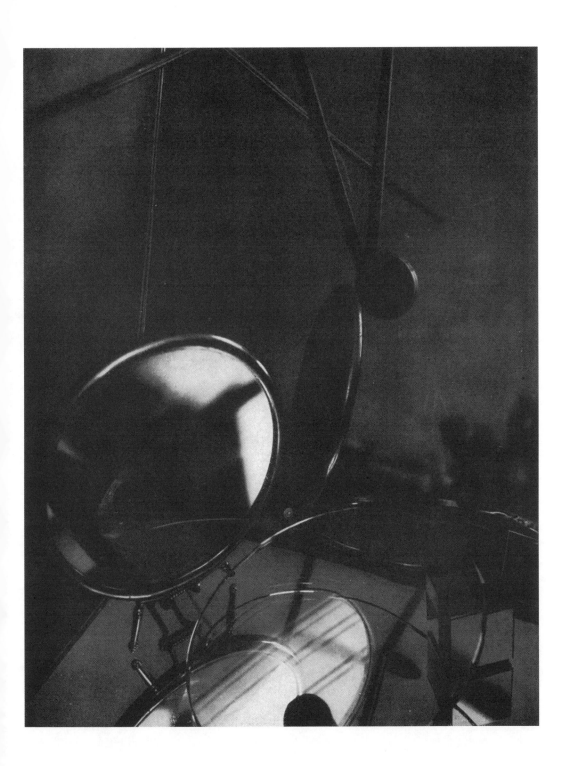

镜子和镜像 图 50
摄影：莫霍利 - 纳吉

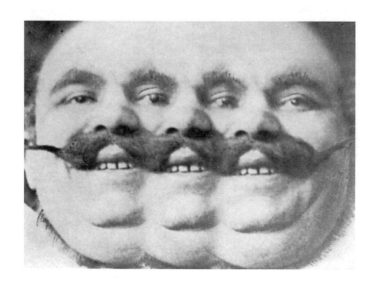

图51 **在扭曲镜面中定格的笑脸**
摄影:伦敦基石视觉公司 [Keystone View Co.]
来源:《哈克贝尔画报》[*Hackebeils Illustrierter*]

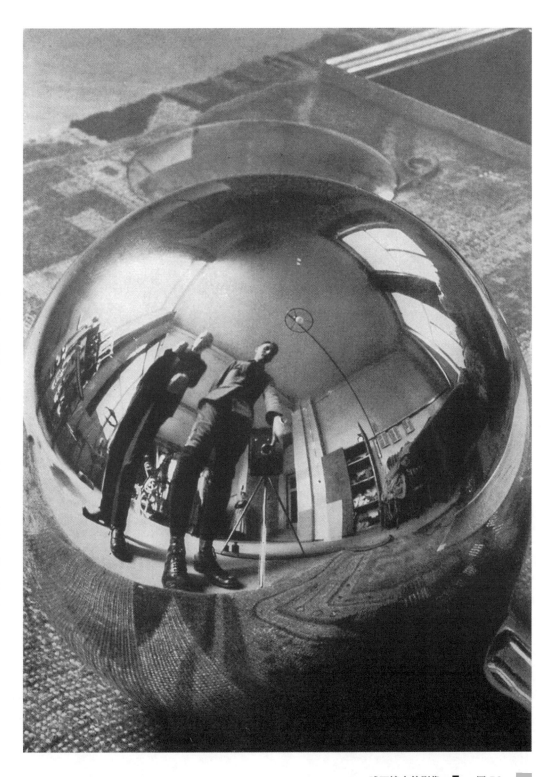

球面镜中的影像 图52
摄影：穆赫 / 包豪斯

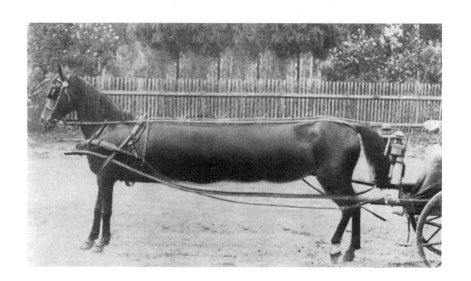

图 53 无限长的马
摄影：伦敦基石视觉公司
来源：《哈克贝尔画报》

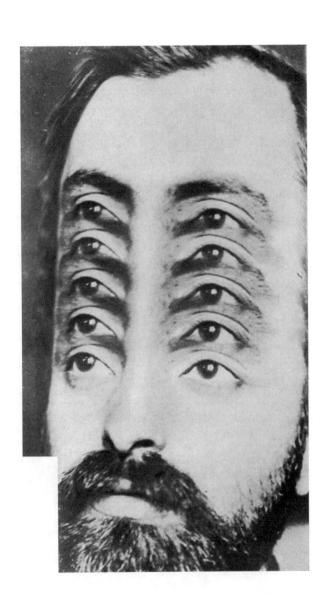

"超人"或"眼睛树"
摄影：伦敦基石视觉公司
来源：《哈克贝尔画报》

图54

图 55 "亿万富翁" 统治者的双重面孔。
摄影蒙太奇：汉娜·霍克

钢筋混凝土的海洋,这一体验在此图中被急剧放大。 "城市" 图 56
摄影蒙太奇:西特伦[Citroen]/包豪斯

图 57　**马戏团与杂耍海报**
　　　　摄影塑型：莫霍利 - 纳吉

各种可能性的组合带来丰富的张力。

宣传海报。"军国主义"
摄影塑型：莫霍利-纳吉
图 58

图 59　**广告海报**
摄影塑型：莫霍利 - 纳吉

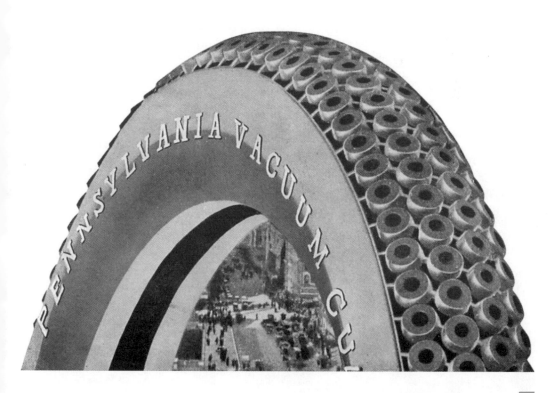

美国轮胎海报 图 60
摄影塑型：《名利场》[*Vanity Fair*]

图 61　**勒达与天鹅**　　被反转的神话。
　　　　摄影塑型：莫霍利 - 纳吉

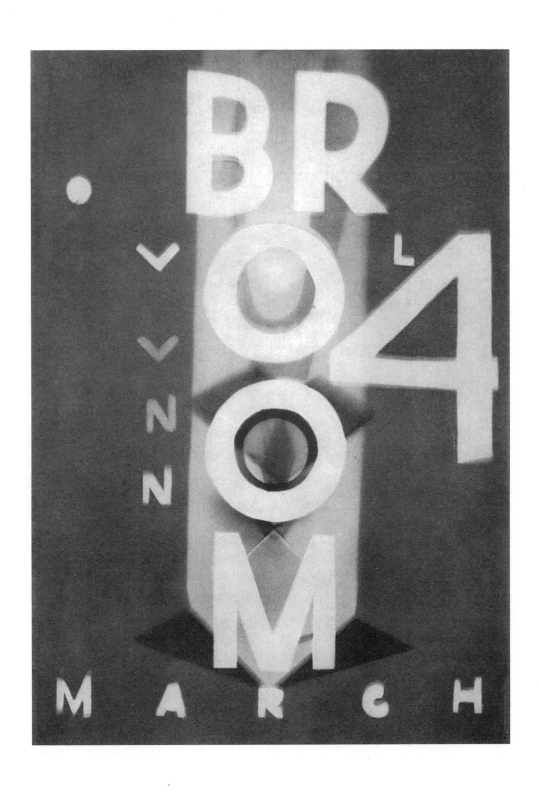

纽约杂志《布鲁姆》的扉页设计，1922
排印照相：莫霍利-纳吉

图62

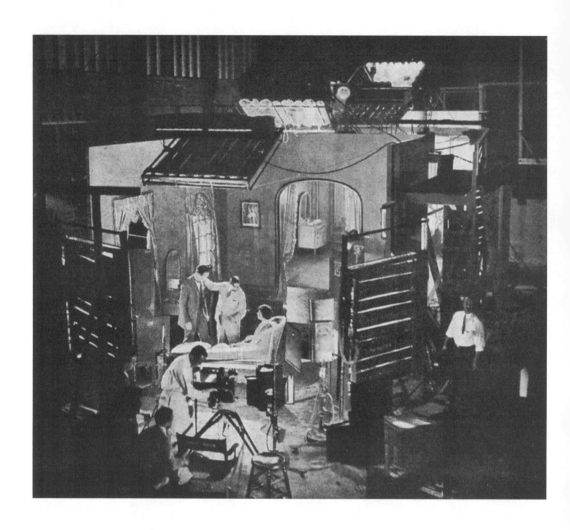

图 63　**制作电影的设备**
摄影：派拉蒙影业
来源：刘别谦 [Lubitsch] 的电影《回转姻缘》[*Ehe im Kreise*]

制作一部剧情片往往要花费巨资。与这部电影的技术和工具相比，如今的绘画技术仍处于极其原始的阶段。

拍摄方法：拍摄人物头部，加热电影胶片，让明胶层融化，然后按照相反的顺序放映。

把戏摄影：一张从虚空中浮现的脸
摄影：《柏林画报》

图 64

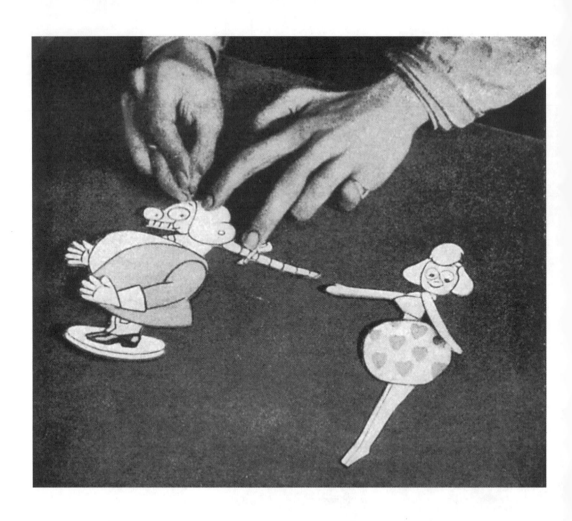

图65　**如何制作卡通镜头**
　　　摄影：德累斯顿的某杂志

摆好剪下来的人物形象进行拍摄，拍摄中途停下来重新摆放，将人物的四肢稍稍移动一点，再拍，再摆，直到人物整个动作完成。

卡通动画 图 66
来源：洛特·雷妮格 [Lotte Reiniger]

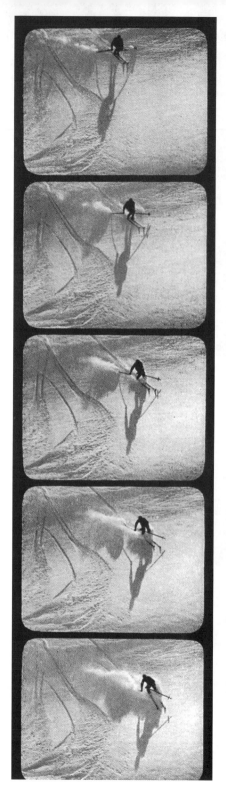
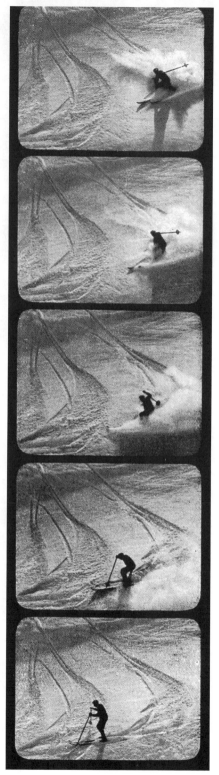

图 67　"滑雪鞋的奇迹"　选自一本使用电影图像插图的体育教科书《滑雪鞋的奇迹》，阿诺德·范克 [Arnold Fanck] 和汉内斯·施耐德 [Hannes Schneider]，伊诺兄弟出版社 [Verlag Gebrüder Enoch]，汉堡。

卡通动画《对角线交响曲》[*Diagonalsinfonie*] 图 68
来源：维京·埃格林

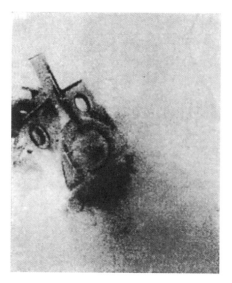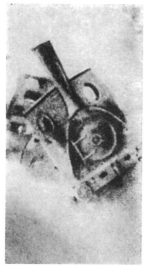

图 69　**齐科恩 [A. Korn] 教授：电报电影**
来源：《世界明镜》[*Weltspiegel*]

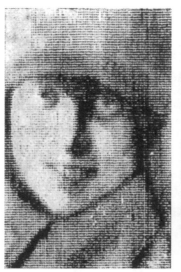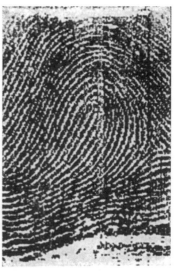

科恩教授：无线电报技术原理拍摄的人像和指纹　图 70
来源：《世界明镜》

拉兹洛·莫霍利-纳吉：

大都会动力学 ●见136页编者注

一份电影剧本概要，同时也是一份排印照相作品

《大都会动力学》手稿写于1921—1922年间。我原本希望与我的朋友卡尔·科赫 [Carl Koch] 一起开展这个计划，他为我提供了关于这项工作的许多想法。可惜目前为止，我们还未能着手去实现它；他的电影公司没有足够的资金。像乌发 [UFA] 之类的大型电影公司当时又不愿意冒险投资一些看起来标新立异的项目；其他电影人则认为"想法虽好，但**里面找不到故事情节**"，因此拒绝把它拍成电影。

几年过去了，如今，关于**电影方法** [Filmmässigen] 最初的革命性议题，关于从摄影机的潜能和运动的动力学中产生出的电影究竟是什么样的议题，每个人都有些自己的想法。这样的电影1924年由费尔南德·**莱热** [Fernand Léger] 在维也纳**国际音乐和戏剧节** [Internationalen Theater und Musikfest] 上展示，在巴黎作为**瑞典芭蕾舞团**的幕间剧由弗朗西斯·**毕卡比亚** [Francis Picabia] 展示。一些美国喜剧电影也包含类似的电影性 [filmmäßige] 时刻。可以说，迄今为止所有优秀的电影导演都在努力探索电影自身**特有**的光学效果。也可以说，今天的电影考量更多的是运动的节奏、明暗对比以及不同的光学视角，而不是戏剧化的情节。这种类型的电影与演员的精湛表演无关，甚至完全不需要演员表演。

然而，我们才刚刚起步。我们有的只是：理论上的思考，画家和作家基于直觉的一点探索，以及工作室中偶然的好运，别无其他。然而，我们需要的是一个系统化运作的实验电影中心，并得到公共机构最大程度的推广支持。以往一些画家单靠自己也能进行实验。如今这种工作方式受到质疑，生产电影的技术已经使整个摄影的机制不再允许私人性质的工作了。如果"最好的"想法不能转化为实操，从而形成电影未来发展的基础，那么这些想法就毫无用处。因此，建立一个**电影实验中心**——即使在私人的资本家赞助下——将包含新想法的剧本付诸拍摄，显然实属必要。

电影《大都会动力学》的意图不是训导，也不是道德说教或讲故事；它只追求视觉的，**纯粹视觉的效果**。在这部电影中，视觉元素之间没有绝对的逻辑联系；尽管如此，它们仍然通过摄影、视觉关系在时空中形成了一个生动的事件网络，积极地将观者带入城市的动态之中。

任何（艺术）作品都不能依照其元素的序列来解释。序列的总体性，最小部分之间的相互作用，以及对整体的作用，才是效果的不可估量之处。因此，我只能解释这部电影中的某些元素，至少让人们不会在遇到显而易见的电影自身事件时感到困惑。

电影的目的：开发摄影机的优势，赋予摄影机以它自身的光学动作，对节奏进行光学上的整编——光影的动态 以此代替文学化戏剧化的表演动作。充满运动,有的运动将加剧到极端暴烈。

"逻辑上"不相归属的各个独立部分，通过光学方式连接起来。例如，让它们相互穿透；或把若干独立的图像排列为水平带或垂直带，以使它们彼此相近；或借助光圈连接，比如关闭一个带有虹膜光圈的图像，让下一个图像从相似的光圈中出现；又或者，让不同的事物以共同的方式运动；也可以通过联想建立联系。

审阅第二版的更正时，我得到了两部新上映电影的消息，这些电影试图实现的目标与本章及"共时电影或多重电影"一章（见039页）中提出的目标很相似。鲁特曼［Ruttmann］的电影《大都会交响曲》［*Symphony of the Metropolis*］展现了城市的运动节奏，并消除了正常的"动作"——阿贝尔·冈斯［Abel Gance］在他的电影《拿破仑》中使用了三卷并排同时播放的电影胶片。

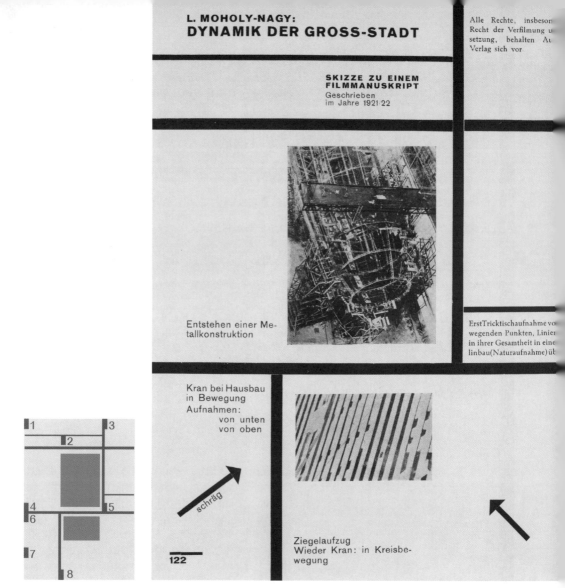

1__ 拉兹洛·莫霍利-纳吉：/ **大都会动力学**
2__ **一个电影剧本的示意图** / 作于 1921—1922 年
3__ 作者和出版社保留一切权利，特别是电影改编权和翻译权。
4__ 制作中的金属构成
5__ 首先是动画，充满正在移动的点、线，显现为一个整体，进而渐变到（实景拍摄的）一艘飞艇的建造。
6__ 建造房屋时移动的升降机镜头：从下至上 / 从上至下
7__ 斜坡
8__ 再次出现 / 砖砌升降机：循环往复的 / 运动

nahme.
egung setzt sich in einem Auto fort, das nach links
Man sieht ein und dasselbe Haus dem Auto gegen-
der Bildmitte (das Haus wird immer von rechts in die
rückgezogen; dies ergibt eine starre, ruckartige Bewe-
Ein anderes Auto erscheint. Dieses fährt gleichzeitig
gesetzt, nach rechts.

Diese Stelle als brutale Ein-
führung in das atemlose Rennen,
das Tohuwabohu der Stadt.

Der hier harte Rhythmus lockert
sich langsam im Laufe des Spiels.

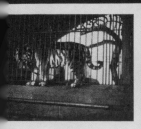

er kreist wütend in seinem

PO TEMPO TEMPO

Häuserreihe auf der
einen Seite der Straße,
durchscheinend, rast
rechts durch das erste
Haus. Häuserreihe
läuft rechts weg und
kommt von rechts nach
links wieder. Einander
gegenüber liegende
Häuserreihen, durch-
scheinend, in entge-
gengesetzter Rich-
tung rasend, und die
Autos immer rascher,
so daß bald ein FLIM-
MERN entsteht.

TEMPO
TEMPO
TEMPO
TEMPO

Der Tiger:
Kontrast des offenen, unbehinder-
ten Rennens zur Bedrängung, Be-
engtheit. Um das Publikum schon
anfangs an Überraschungen und
Alogik zu gewöhnen.

klar — oben hoch — Bahn-

ufnahme.)

tomatisch, au-to-ma-tisch in
ung

auf↑ auf↑
 ab↓ ab↓
Auf↑ AB↓ Ab↓ ab↓

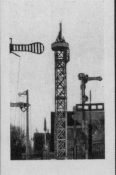

1 2 3 4 5
1 2 3 4 5
1 2 3 4 5

Rangierbahnhof.
Ausweichestellen.

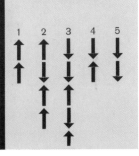

1_ 特写镜头。/ 运动继续，一辆汽车向左高速行驶。一座房子，而且总是同一座房子，居于画面中央，与那汽车逆向（这座房子被一次次从右边拉回中央；这会产生一种既僵硬又急促的运动）。另一辆车出现。这辆车同时向相反方向，也就是向右行驶。
2_ 这个段落作为一个粗暴的引子，将人带入城市那令人窒息的速度和喧嚣。/ 这里强劲的节奏随着影片的进展慢慢松弛下来。
3_ 一只老虎恼怒地在笼子里转来转去 / 节奏 节奏 节奏
4_ 非常清晰——高高在上——火车标识：/（特写镜头）/ 一切都是自动的，自——动——的运动 / 上 / 下
5_ 一排房屋，在街道一侧，半透明，穿过第一幢房子向右飞速移动，逃出右边，又从右边出现，向左运动。一排排房屋，相互平行，相互对峙，半透明，相向而驶然后背道而驰，与此同时小汽车们越发风驰电掣，很快开始忽隐忽现。
6_ 调车场。让车线。
7_ 那只老虎：通畅无阻的飞驰与压抑、约束之间构成的反差。为了让公众从一开始就习惯于惊奇与不合逻辑
8_ 节奏 / 节奏 / 节奏 / 节奏

123

Lagerräume und Keller

Finsternis

FINSTERNIS

Langsam aufhellend

Eisenbahn. Landstraße (mit Fuhrwerken). Brücken. Viadukt. Unten Wasser, Schiffe in Wellen. Darüber eine Schwebebahn. Zugaufnahme von einer Brücke aus: von oben; von unten. **(Der Bauch des Zuges,** wie er dahin fährt; aus einem Graben zwischen den Schienen aufgenommen.) Ein Wächter salutiert. Glasige Augen. Großaufnahme: Auge.

1_ 仓库和地窖

2_ 黑暗

3_ **黑暗**

4_ 慢慢 变亮

5_ 铁路。/ 公路（有车辆）/ 桥。高架桥。下面是水。/ 波浪中的船。缆索铁路横跨其上。/ 桥上拍摄的火车：从上俯拍；从下仰拍。(**火车的腹部**，当火车经过时，从铁轨之间的沟槽里拍摄。)/ 一个警卫敬礼。呆滞的眼神。特写镜头：眼睛。

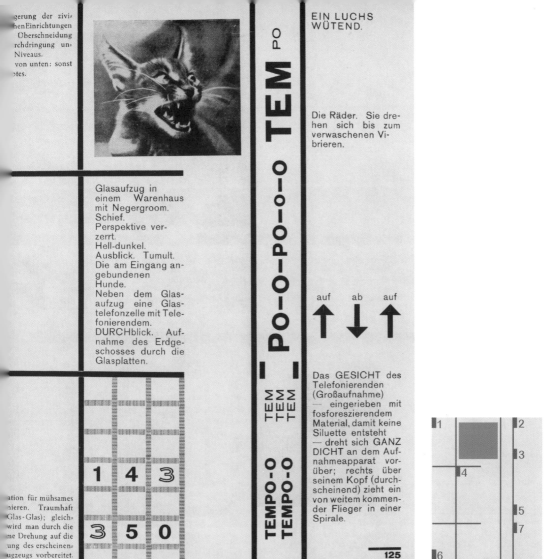

1_ 各类文明装置在无数不同层级间的交叉和相互渗透中得到提升。/ 从底部拍摄的火车: 从未经验过的东西。
2_ 一只愤怒的猞猁
3_ 轮子。它们旋转,直到振动渐渐消失。
4_ 百货商店的玻璃电梯和一个黑人男仆。/ 倾斜。/ 扭曲的透视。/ 明——暗。/ 景观。骚动。/ 拴在入口处的狗。/ 玻璃电梯的旁边,一间玻璃电话亭里有人打电话。/ **透视**。透过层层玻璃隔断拍摄底层。
5_ 上下上
6_ 各层辛辛苦苦打着电话的活动联合起来。梦幻般的(玻璃 – 玻璃 – 玻璃);渐渐旋转,为飞机出现的运动做铺垫。
7_ 打电话的人的脸(特写镜头)——涂上磷光装饰材料,以免面部出现阴影——转过头,紧逼着摄像机;在他的头顶(半透明的)右上方,飞机从远处以螺旋轨迹飞过来。
8_ 节奏~ / 节~奏~~ / 节~奏

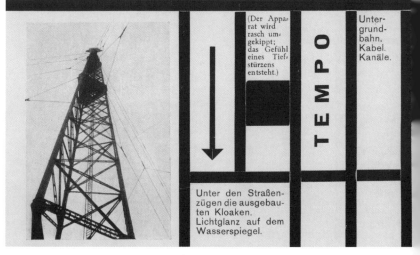

1_ 低空航拍照片 / 在一个连接各向道路的 / 广场上空

2_ 节奏~

3_ 车辆：有轨电车、汽车、卡车、自行车、出租车、公共汽车、前轮驱动三轮车、摩托车从中心点向外急速行驶。其后所有车突然掉转方向；它们在中心会合。中心打开，**所有车辆陷落下去**，深深地，深深地，深深地——/ 一个无线电发射塔。

4_（摄像机迅速向下翻倒；产生一种坠落感。）

5_ 电车轨道的下面 / 污水管道在蔓延。/ 光芒闪烁在水中。

6_ 节奏

7_ 地下铁路。/ 电缆。/ 下水道。

8_ 节奏~~

BOGENLAMPE, Funken spritzen.
Autostraße spiegelglatt.
Lichtpfützen. Von oben und
schräg
mit weghuschenden Autos.

Parabelspiegel eines Wagens vergrößert.

SEKUNDEN LANG SCHWARZE LEINWAND

Lichtreklame mit verschwindender
und neuerscheinender Lichtschrift

YMOHOLY MOH

Feuerwerk aus dem Lunapark
MITrasen mit der Achterbahn.

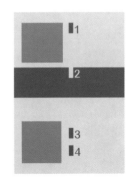

1_ **弧光灯**。火花闪耀飞溅。/ 公路光滑如镜。/ 一池池灯光。从上方拍而且 / 斜着拍 / 伴随呼啸而过的汽车。/ 一辆汽车的反光镜被放大。

2_ **银幕漆黑五秒**

3_ 电光招牌连同电光 / 文字，忽灭忽现。

4_ 游乐园发出的烟火 / **随着**过山车飞驰。

127

Der Mensch kann im Leben auf vieles nicht achten. Manchmal deswegen, weil seine Organe nicht rasch genug funktionieren, manchmal, weil ihn die Momente der Gefahr etc. zu stark in Anspruch nehmen. Auf der Schleifenbahn schließt fast ein jeder die Augen während des großen Stürzens. Der Filmapparat nicht. Im allgemeinen können wir z. B. kleine Babys, wilde Tiere kaum objektiv beobachten, da wir während der Beobachtung eine Reihe von andern Dingen beachten müssen. Im Film ist es anders. Auch eine neue Sicht.

Teufelsrad. Sehr schnell.
Die heruntergeschleuderten Menschen stehen schwankend auf und steigen in einen Zug. Polizeiauto (durchscheinend) rast nach.

In der Bahnhofshalle wird der Apparat erst in **horizontalem** Kreis, dann in **vertikalem** gedreht.
Telegrafendrähte auf den Dächern.
Antennen. Porzellanisolatortürme.
Der TIGER.
Großfabrik.
Rotation eines Rades.
Durchscheinende Rotation eines Artisten.
Salto mortale.
Hochspringen. Hochspringen mit Stab. Fallen. Zehnmal hintereinander.

Kasperletheater.
KINDER

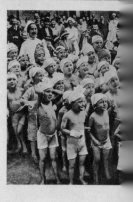

Unser Kopf kann es nicht

Publikum, wie Wellen des Meeres.
Mädchen.
Beine.

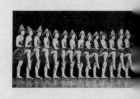

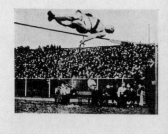

1_ 人们在生活中很多事情都注意不到。有时候是因为官能反应不够快，有时候是因为危险之类的瞬间状况太剧烈地占据了感官。在起伏颠簸的道路上，几乎每个人都会在大幅度下落的时候闭上眼睛。但摄像机不是这样。大体来说我们不能完全客观地观察小婴儿，或者比如，野生动物一类的东西，因为我们在观察它们的同时会考虑其他许多事情。电影则不同。也是一种新视角。
2_ 木偶剧场。/**孩子们**
3_ 魔鬼转盘。非常快。/被离心甩到下面的人摇摇晃晃地站起来，登上了一列火车。警车(半透明的)在后面追赶。
4_ 摄像机在车站大厅里先做**水平的**圆周运动，再做**竖向的**圆周运动。/屋顶上的电报线。/天线。孤塔。**老虎**。/大工厂。/轮子的转动。/一个杂技演员的旋转（半透明）。/翻筋斗。/跳高。撑杆跳高。掉下来。连续十次。
5_ 我们的头不能这样转
6_ 观众，像海上的波浪。/女郎。/大腿。

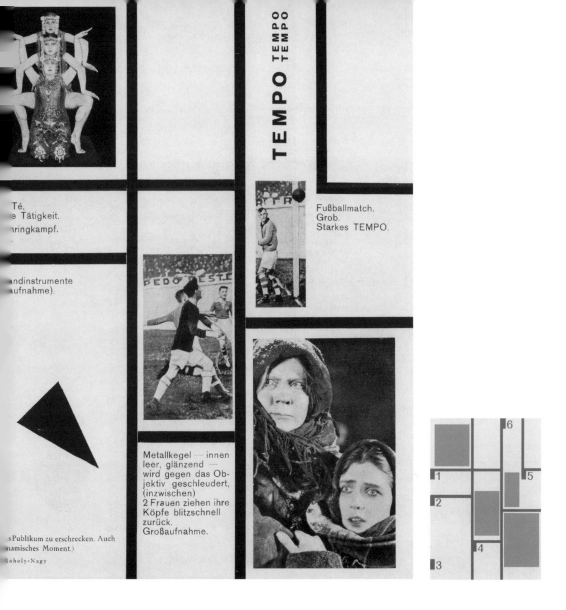

1_ 杂耍／热情似火的活动。／女子摔跤。／媚俗。
2_ 爵士乐队的乐器／（特写镜头）
3_ （试图惊吓观众。同样是一个动态的瞬间）
4_ 金属圆锥——中空的闪闪发光——向镜头扔过来，（这时）两个女人飞快地撤回她们的头。／特写镜头。
5_ 足球比赛。／粗鲁。／强有力的**节奏**。
6_ **节奏**／节奏／节奏

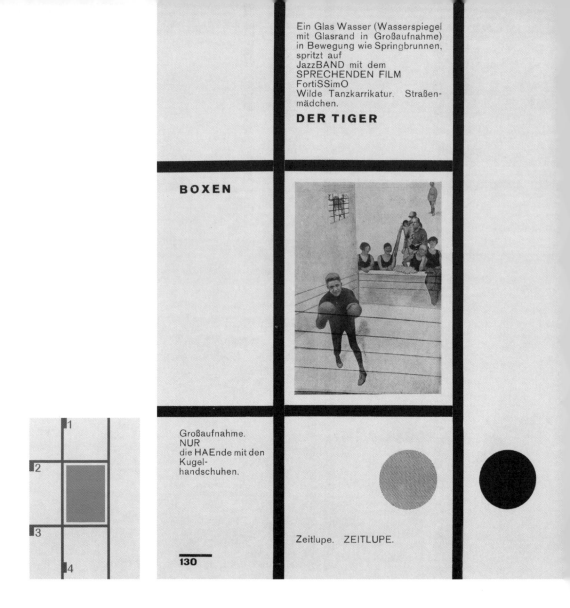

1_ 一杯水（特写玻璃杯边缘处水的膨胀状态）像泉一样，喷射出来 / 爵士**乐队**和**有声电影**。/ **最强音** / 狂野舞蹈的讽刺画。街头女郎。/ **老虎**
2_ **拳击**
3_ 特写镜头。/ **只拍** / **双手**戴着球形的拳击手套。
4_ 慢镜头。**慢镜头**。

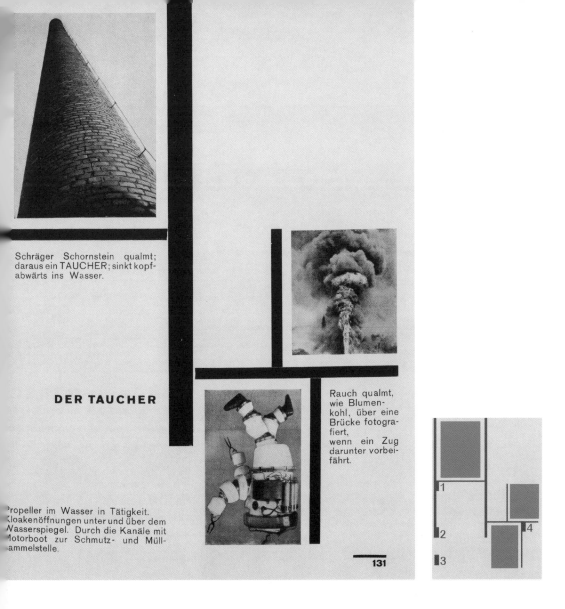

Schräger Schornstein qualmt; daraus ein TAUCHER; sinkt kopfabwärts ins Wasser.

DER TAUCHER

Rauch qualmt, wie Blumenkohl, über eine Brücke fotografiert, wenn ein Zug darunter vorbeifährt.

Propeller im Wasser in Tätigkeit. Kloakenöffnungen unter und über dem Wasserspiegel. Durch die Kanäle mit Motorboot zur Schmutz- und Müllsammelstelle.

1_ 倾斜的烟囱冒出浓烟；/ 一个**潜水员**冒出来：头朝下 / 沉入水里。

2_ 潜水员

3_ 螺旋桨在水中转动。/ 水面下和水面上的污水管道口。/ 通过摩托艇穿过水渠到达污物和垃圾的收集处。

4_ 浓烟升起，像花椰菜一样，从一座桥上拍摄，/ 这时一辆火车从底下开过。

1_ 在工厂中加工废料。/ 生锈螺丝、罐子、鞋子等 / 堆成的山。/ 自动升降梯，镜头视线跟到尽头 / 再往返。周而复始。

2_ 从这里开始整部电影（缩短的）倒转播放，直到爵士乐队处（这一段也倒转播放）。

3_ 从**强** ~~ 到**弱** ~~

4_ 玻璃杯中的水。/ 验尸（停尸间），从上俯拍。

5_ 阅兵式

6_ **右——右 / 右——右**

7_ **前进——前进——**/ 前进——前进——右

8_ **女骑手——左** / 这两个镜头彼此交叠，半透明。

9_ **左——左——左**

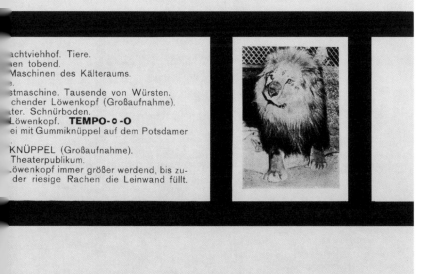

achtviehhof. Tiere.
sen tobend.
Maschinen des Kälteraums.

stmaschine. Tausende von Würsten.
chender Löwenkopf (Großaufnahme).
ter. Schnürboden.
Löwenkopf. **TEMPO-o-o**
ei mit Gummiknüppel auf dem Potsdamer

KNÜPPEL (Großaufnahme).
Theaterpublikum.
öwenkopf immer größer werdend, bis zu-
der riesige Rachen die Leinwand füllt.

Die häufige und unerwartete Erscheinung des Löwenkopfes soll Unbehagen und Bedrückung hervorrufen (wieder · wieder · wieder). Das Theaterpublikum ist heiter — und der KOPF kommt DOCH! usw.

1_ 屠宰场。动物。/ 怒吼的公牛。/ 冷库里的机器。/ 狮子。/ 香肠机。几千根香肠。/ 显露獠牙的狮头（特写镜头）。/ 剧院。舞台吊顶。/ 狮头。**节奏~~** / 佩有橡胶警棍的警察在波茨坦广场上。/ **警棍**（特写镜头）。/ 剧场观众。/ 狮子的头变得越来越大，直到最后巨大的嘴充满银幕。

2_ 狮子的头频繁且意外地出现，是为了引起不适感和压抑感（一遍——一遍——一遍）。剧场观众心情愉快——然后**居然**出现了**那头**！诸如此类。

133

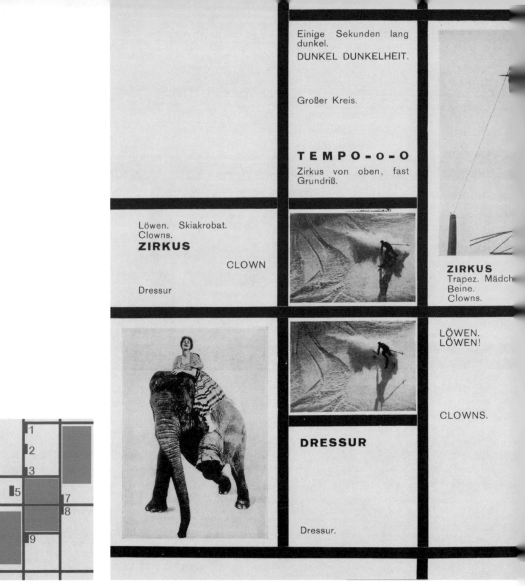

1_ 若干秒的黑暗。/ 至暗之黑。
2_ 大圆环
3_ **节奏** ~~/ 从上俯拍马戏团,几乎是张平面图。
4_ 狮子。花样滑雪运动员。/ 小丑。/ **马戏团**
5_ 小丑
6_ 驯兽
7_ **马戏团** / 空中飞人。女郎。/ 大腿。/ 小丑。
8_ 狮子。/ 狮子! / 小丑。
9_ **驯兽** / 驯兽。

...sserfall dröhnt. Der SPRECHENDE FILM.
...e Leiche schwimmt im Wasser, ganz langsam.

Militär. Marsch-marsch.

Glas Wasser.

In Bewegung.

KURZ-RASCH

Spritzt auf —

ENDE **:**

DAS GANZE
NOCH EINMAL RASCH DURCHLESEN

1_ 瀑布轰鸣。**有声电影**。/ 一具尸体漂浮在水中,极其缓慢。
2_ 军队。前进——前进。
3_ 一杯水。/ 运动中。/ **短——快** / 喷出——
4_ 结束:
5_ **再一次快速通读 / 整个剧本**

● 中译本编者注：《大都会动力学》是莫霍利-纳吉 1921 至 1922 年间为一部未能付诸实施的电影计划创作的脚本"草图"。那时期，刚刚落脚柏林的莫霍利渴望探寻新世界和新秩序，他以强大的消化能力吸收汇流到柏林的各路先锋派形式实验，尤其是苏俄构成主义和第一次世界大战后在欧洲各国继续展开的各种达达。这份脚本草图即是他吸纳、转化的一次尝试，预示了莫霍利在一年后加入包豪斯伊始就义无反顾推行的"总体实验"，这种实验以光影动态为中介，在观念上、图像上、实物上都试图将彼此殊异的事物带向一种总体的形式构成。在这份脚本里，无论文字与图像，还是拼音字母的形、音、义，都不止于并置引发的形式共鸣，莫霍利希望它们彼此穿透，交互编织，进而重构一个新的总体。尤其典型的细节是多处对"TEMPO"一词的形式处理。这个语词从拉丁词源 tempus 的"时间"本义引申而来，在莫霍利脚本的语境下不仅仅作为符号意指"速度"和"节奏"，更是通过构词形式的变化，构建"速度"和"节奏"。当然，这些方法并非由莫霍利首创：将语词爆破为字母的做法，可以追溯到未来主义开创的字母诗和排印术；用强壮直线整合一套标准化、理性化的形式语言的做法，则来自构成主义集体推动的印刷实验。如何保存凝结在这一案例中的多重历史密码？这是此类先锋派书籍在中文转译过程中必然面对的难题。

　　而英译本几乎不存在此类问题，事实上在所有依照拼音字母构词法形成的语言文字之间进行对译都不大有这种难题。1969 年英文版与德文原版在脚本部分共用了 TEMPO 一词及其变体，还共用了意文词 "FORTISSIMO" 及其变体，只把德文词 "MARSCH" 替换成英文 "MARCH"。可以想见，基于拼音字母线性排列构成的音节-词义的微妙变化在这样的转译中基本没有流失。可是中文转译不同，如果把嵌入脚本草图中的西文全部替换为中文，抑或者只保留几处有特殊形式的西文原文，都无异于对完整作品做机械切割，形神皆散。故此，中译版选择特殊的排版形式，保留 1927 年德文版电影脚本的原初样貌，仅用图式加注释的做法把译文列于每页下方，以稍微损失阅读方便为代价，尽可能提供这份脚本草图的直观面貌。

● 图版说明

编号	说明	页码
01	齐柏林飞艇Ⅲ飞过海面（摄影：格罗斯）	046
02	巴黎（摄影：阿尔弗雷德·斯蒂格里茨）	047
03	飞翔的鹤群	048
04	飞越北冰洋（摄影：《大西洋》）	049
05	藤壶的卷状足（摄影：弗朗西斯·马丁·邓肯）	050
06	放大的头虱照片（摄影：《大西洋》）	051
07	格莱塔·帕鲁卡（摄影：夏洛特·鲁道夫）	052
08	定格的赛车速度（摄影：《大西洋》）	053
09	英国空军中队（摄影：《体育镜报》）	054
10	世界上最大时钟的维修工作（美国，泽西城）（摄影：《时代图像》）	055
11	伦敦圣保罗大教堂（摄影：《时代图像》）	056
12	工厂烟囱的兽性力量（摄影：伦格尔-帕奇）	057
13	阳台（摄影：莫霍利-纳吉）	058
14	在沙滩上（摄影：莫霍利-纳吉）	059
15	留声机唱片（摄影：莫霍利-纳吉）	060
16	夜间摄影（摄影：格吕内瓦尔德）	061
17	通过棱镜拍摄的恒星光谱（摄影：阿雷基帕天文台）	062
18	猎犬座旋涡星云（摄影：里奇）	063
19	放电（特斯拉电流）（摄影：《柏林画报》）	064
20	闪电摄影	065

21	采样（X光摄影：爱克发·吉华集团）	066
22	青蛙（X光摄影：施赖纳）	067
23	贝壳，大法螺（X光摄影：J. B. 波拉克）	068
24	无相机摄影（黑影照相：莫霍利-纳吉）	069
25	贝壳，鹦鹉螺（X光摄影：J. B. 波拉克）	070
26	无相机摄影（黑影照相：莫霍利-纳吉）	071
27	无相机摄影（黑影照相：莫霍利-纳吉）	072
28	莫霍利-纳吉：构成作品"K^x"（绘画）	073
29	无相机摄影（黑影照相：莫霍利-纳吉）	074
30	无相机摄影（黑影照相：曼·雷）	075
31	无相机摄影（黑影照相：曼·雷）	076
32	施韦特费格尔/包豪斯：反射光影游戏（摄影：赫提奇·奥姆勒）	077
33	路德维希·赫希菲尔德-马克/包豪斯：反射光影游戏（摄影：埃克纳）	082
34	路德维希·赫希菲尔德-马克/包豪斯：反射光影游戏（摄影：埃克纳）	083
35	东非的斑马和角马（摄影：马丁·约翰逊）	084
36	巴伐利亚的池塘养殖试验场（摄影：洛霍芬纳）	085
37	秃鹳的眼睛（摄影：媒体照片新服务）	086
38	桌灵转（乌发电影公司）	087
39	开花的仙人掌（摄影：伦格尔-帕奇）	088
40	仙人掌（摄影：伦格尔-帕奇）	089
41	玩偶（摄影：莫霍利-纳吉）	090
42	俯视拍摄（摄影：莫霍利-纳吉）	091
43	电影 Zalamort 剧照	092

44	来自日本的照片	093
45	肖像（摄影：露西娅·莫霍利）	094
46	葛洛丽亚·斯旺森（摄影：派拉蒙影业）	095
47	负片（摄影：莫霍利-纳吉）	096
48	汉娜·霍克（业余摄影）	097
49	花园球镜中的工作室（摄影：穆赫）	098
50	镜子和镜像（摄影：莫霍利-纳吉）	099
51	在扭曲镜面中定格的笑脸（摄影：伦敦基石视觉公司）	100
52	球面镜中的影像（摄影：穆赫）	101
53	无限长的马（摄影：伦敦基石视觉公司）	102
54	"超人"或"眼睛树"（摄影：伦敦基石视觉公司）	103
55	"亿万富翁"（摄影蒙太奇：汉娜·霍克）	104
56	"城市"（摄影蒙太奇：西特伦）	105
57	马戏团与杂耍海报（摄影塑型：莫霍利-纳吉）	106
58	"军国主义"（摄影塑型：莫霍利-纳吉）	107
59	广告海报（摄影塑型：莫霍利-纳吉）	108
60	美国轮胎海报（摄影塑型：《名利场》）	109
61	勒达与天鹅（摄影塑型：莫霍利-纳吉）	110
62	纽约杂志《布鲁姆》的扉页设计（排印照相：莫霍利-纳吉）	111
63	制作电影的设备（摄影：派拉蒙影业）	112
64	把戏摄影：一张从虚空中浮现的脸（摄影：《柏林画报》）	113
65	如何制作卡通镜头（摄影：德累斯顿的某杂志）	114
66	卡通动画（来源：洛特·雷妮格）	115

139

67	"滑雪鞋的奇迹"	116
68	卡通动画《对角线交响曲》(来源：维京·埃格林)	117
69	齐科恩教授：电报电影（来源：《世界明镜》）	118
70	科恩教授：无线电报技术拍摄的人像和指纹（来源：《世界明镜》）	119

● "大都会动力学"（122～135页）中的图片

上	建造齐柏林飞艇（摄影：《法兰克福画报》）	122
下	一张照片的细节	122
左	老虎（业余摄影）	123
右	铁路信号灯（摄影塑型：莫霍利-纳吉）	123
	仓库和地窖（摄影：卡尔·豪普特 [K. Haupt]，哈雷 [Halle]）	124
	一只愤怒的猞猁（摄影：《时代图像》）	125
上	纽约航拍（摄影：《大西洋》）	126
下	瑙恩的无线电塔	126
上	柏林的腓特烈大街（摄影：爱克发·吉华集团）	127
下	纽约（摄影：伦伯格-霍姆 [Lönberg-Holm]）	127
上	木偶戏（摄影：《汉堡画报》[Hamburger Illustrierte Zeitung]）	128
下左	跳高（摄影：《大西洋》）	128
下右	替勒女孩（摄影：E. 施耐德 [E. Schnerder]）	128
上	奥兰迪娅·伊萨申科（摄影：《时代周刊》）	129
中二幅	足球比赛（摄影：里比克 [Riebicke]）	129
下	电影 Tatjana 剧照（乌发电影公司）	129

	拳击手（摄影塑型：莫霍利-纳吉）	130
上	烟囱（摄影：伦格尔-帕奇）	131
中	燃烧的油井	131
下	潜水员（摄影：《珊瑚》[Die Koralle]）	131
左右	《腓特烈大帝》剧照（乌发电影公司）	132
	狮子	133
左	花式骑术（摄影：《大西洋》）	134
中二幅	"滑雪鞋的奇迹"（摄影：阿诺德·范克）	134
右	高空秋千艺术家列奥纳蒂·伦纳（摄影：佩里茨[Perlitz]）	134
	鸡（摄影：爱克发·吉华集团）	135

1967 年德文再版　编者按[1]

莫霍利-纳吉在第一版中提到，他在 1924 年夏天为他的书收集材料。因技术难题，该书最终于 1925 年作为"包豪斯丛书"['Bauhausbucher']的第八卷出版，书名为《绘画、摄影、电影》[Malerei, Photographie, Film]。第二版，即本书依据的版本，于 1927 年面世。莫霍利-纳吉在第一版的基础上做了一些修订，主要是增加了文本，使排版更加紧凑，替换了少量插图，标题以更现代的风格拼写："Malerei, Fotografie, Film"。文本修订使全书页数增加了六页，但在第二版中省略了一份折叠的插页，内容是亚历山大·拉兹洛的"钢琴前奏曲和彩色光线"乐谱节选。

1929 年，莫霍利-纳吉出版了包豪斯丛书的另一卷《从材料到建筑》[Von Material zu Architektur]，之后被翻译成英文。1947 年，作者去世后不久，乔治·维滕伯恩[George Wittenborn]在纽约推出了该书的第四次修订与扩充版，即《新视觉和一个艺术家的抽象观》[The New Vision and Abstract of an Artist]。这本源头可以追溯到包豪斯时期的著作，为莫霍利的主要理论大书《运动中的视觉》奠定了基础。后者同样于 1947 年由西比尔·莫霍利-纳吉[Sibyl Moholy-Nagy]和保罗·西奥博尔德[Paul Theobald]在芝加哥出版。莫霍利-纳吉持续关注光、空间和动力学。《绘画、摄影、电影》是他第一部重要的理论著作，与后来的作品相比，它以更专业也更特殊的角度处理这一复杂的创造性问题。正是这种特异性，给予早期"包豪斯丛书"持久的价值，甚至相比于那部几乎无所不包的遗作《运动中的视觉》——一本包含莫霍利-纳吉总体艺术见解的书——也绝不逊色。

H. M. 温格勒[H. M. Wingler]

1__ 中译本编者注：1967 年德文再版的《绘画、摄影、电影》也是本中译版主要参考的版本，它属于"新包豪斯丛书"['Neue Bauhausbücher']中的一册，以 1927 年德文版为底本，丛书主编是包豪斯档案的编著者温格勒[Hans M. Wingler]，这篇短文是他撰写的编者按，除了说明 1967 年德文版综合了初版与第二版，包含更为完整的内容之外，还意在点明本书与莫霍利-纳吉此后著作之间的关系，以及它的特殊价值。

1967 年德文再版　后记 [1]

莫霍利-纳吉和他的愿景

　　拉兹洛·莫霍利-纳吉认为摄影不仅仅是再现现实的一种手段，也为致力于该功能的画家减轻负担。他认识到摄影发现现实的力量。"摄影机所展现的事物与眼睛所看到的有着性质上的不同"。本雅明在莫霍利-纳吉为他这一理论发展出了实验条件的数年之后写道。摄影发现的另一种性质影响了莫霍利在移民后提出的"新视觉"。它改变了我们对现实世界的理解。与此同时，这个领域发生了很多事情，而且范围要超出莫霍利的预想。《绘画、摄影、电影》今天作为一个新的实体甚至存在于莫霍利自己的创作愿望几乎无法引导的领域：例如在培根、里弗斯[2]、沃霍尔、福斯特尔[3]和许多其他人的新现实主义中，他们的现实只不过是摄影产生的第二现实。

　　莫霍利属于这样一类艺术家：他们由于作品的先知先觉性而在去世后声誉继续稳步增长。莫霍利一直视自己为一名构成主义者，但他很快就越过了那个时代静态的构成主义。经过几次进展，他开启了一个今天正不断取胜的游戏。他的光空间调节器，他的"运动彩色光线构型"，他在20世纪40年代的多帧绘画，代表了"动态艺术"[kinetic art]（甚至这个术语也是由他提出的）的开端，这一艺术今天正蓬勃发展。光效应艺术（欧普艺术）[OP Art]？莫霍利在1942年完成了该学派（这一旧式表达用在这里是合适的）的基本工作，甚至包括对光效应艺术家来说很重要的目标，即"使用"的目标：他与他在芝加哥的学生们一道展开过军事伪装的研究。莫霍利的合作者兼同事匈牙利人捷尔吉·凯派什[Gyorgy Kepes][4]后来在设计学院展出了这些研究成果，它们也即刻构成了光效应艺术首次展览"视错画"[Trompe l'oeil]及其理论的组成部分。新材料？早在包豪斯时代，莫霍利就已经在使用赛璐珞、铝、有机玻璃和酪蛋白塑料。现代排版？莫霍利影响了两代排版师。甚至在美学理论领域，莫霍利也建立了一种新的方法；它的目标是艺术中的信息理论。早在25年前，莫霍利就募集了这一现在被广泛讨论的理论的先驱，提名语义学专家查尔斯·莫里斯[Charles Morris][5]

担任芝加哥新包豪斯的教授,并邀请另一位语义学家早川[Hayakawa] [6] 到他的研究所讲演。1925 年,包豪斯丛书首次出版时,莫霍利被认为是一个乌托邦主义者。莫霍利,这个年轻的激进派,拥有狂热的信念和无限的能量,即使在包豪斯同事中,也散发着恐怖的气息,这是可以理解的。"只有光学、机械学和让旧的静态绘画失效的愿望",当时的费宁格在给妻子的信中写道:"人们不断谈论电影、光学、机械、投影和连续运动,甚至是机械生产的光学幻灯片,它们色彩斑斓,且选用光谱中最好的颜色,可以像留声机唱片一样存储"(莫霍利,"家庭艺术陈列室",第 21 页)。"在这样的氛围下,像克利和我们其他类似的画家还可以继续发展吗?昨天提到莫霍利时,克利非常郁闷"。然而,费宁格自己那明晰的图像空间似乎并没有完全脱离莫霍利的光线"游戏"。

帕斯卡[Pascal]在人类行为中发现了两种思想方式:"一种是几何的[geometric],另一种是敏感的[finesse]" [7]。戈特弗里德·贝恩[Gottfried Benn] [8] 接受了这一点,

1__ 中译本编者注:这篇文章是德国艺术史家奥托·施特尔策[Otto Stelzer]为 1967 年德文再版《绘画、摄影、电影》撰写的后记,侧重从现代新技术之美学实验的角度,将莫霍利-纳吉视为连接早期先锋派艺术家与新先锋派的重要枢纽人物,这一观察视角在当时的现代主义艺术史家当中是比较典型的。
2__ 中译注:拉里·里弗斯[Larry Rivers],美国艺术家,纽约学派成员,他的许多创作方法被后来的波普艺术家采纳,也被认为是波普艺术的先驱。
3__ 中译注:沃尔夫·福斯特尔[Wolf Vostell],德国画家,以解拼贴[Dé-coll/age]的创作手法闻名,同时也是偶发艺术的先锋人物。
4__ 中译注:捷尔吉·凯派什[Gyorgy Kepes],匈牙利人,1937 年进入芝加哥新包豪斯任教,1942 年与莫霍利-纳吉等人应美国军方要求一同研究城市伪装技术。
5__ 中译注:美国哲学家,符号学的重要代表人物,1931—1958 年在芝加哥大学任教。期间曾负责统筹莫霍利·纳吉为新包豪斯增设的物理、生命、人文、社会科学等一系列科学课程。
6__ 中译注:塞缪尔·早川[S. I. Hayakawa],加拿大出生的美国人,著有《行动中的语言》、《思想和行动中的语言》,曾于芝加哥设计学院追随莫霍利-纳吉学习。
7__ 中译注:此处 finesse 依据何兆武在帕斯卡的《思想录》中的译法,他认为"l'esprit de finesse"字面上作"精微性的精神",实质指"敏感性的精神",与"几何的精神"相对。另外通过下文判断,敏感似乎也比精微更符合克利、费宁格等人在创作上偏经验感觉的导向。
8__ 中译注:戈特弗里德·贝恩[Gottfried Benn],德国诗人、随笔作家、小说家。

并将已经难以翻译的"敏感"一词变得更加晦涩难懂。"因此,科学与崇高世界的分离……一个能够被证实的神经官能症的的世界和一切都无法确定的孤立世界"。被帕斯卡认为是互补和联系的思想方式现在已经分裂了。古典时期艺术所追求的两种思想方式的和谐状态被摒弃。从17世纪到19世纪,普桑派与鲁本斯的追随者之间灵活的冲突,变成了僵持的阵地战。

包豪斯的冲突直至双方离职才平息,一方是崇高的:克利、费宁格、伊顿,还有康定斯基,他们"近乎"构成主义的绘画仍然让莫霍利想到"水底风景";另一方是以莫霍利为首的"几何形式者"("把最简单的几何形式作为迈向客观性的台阶"),包括他的学生,以及他的战友,如马列维奇、利西茨基、蒙德里安、范杜斯堡,这些人均与包豪斯关系密切。一边是"抒情的我"(在贝恩的意义上),另一边是集体主义者,科学、社会体系和建筑的精神合一,正如莫霍利在1923年的包豪斯演讲中阐述的那样。

包豪斯内部的战线一直存在着,事务与之平行开展。同时存在的现象之间的对比可看作是当今各种风格的症候。即使在1950年代抽象表现主义主导的时期,以比尔[1]、阿尔伯斯和瓦萨雷利(另一位匈牙利人)为首的"具体艺术"画家也坚持自己的观点。尽管今天的"硬边"构成主义、光效应艺术和科技艺术已经赢得了很多支持,但是强调手作和笔触的"绘画"仍在坚持着,简而言之,美的绘画与美的材料[belle peinture and belle matière]几乎不间断地回归到库尔贝[Courbet]的传统当中,这位艺术家,当被问到绘画是什么时,举着他的手回应道:"手指技巧[finesse de doigt]"。莫霍利很干脆地将美的材料称为"颜料"并不再使用它,这比蒙德里安更激进,后者仍然涂抹颜料,尽管已不像是涂绘[peinture]。莫霍利拒绝(约1925年)所有手工制作的质感,放弃绘画并呼吁"用光绘制"。"用光取代颜料"。至此在逻辑上通向了"绘画-摄影-电影"的序列。

莫霍利准备让人眼服从于"摄影之眼[photo eye]"[2](弗朗兹·罗)。我们看到了惊人的相似之处:19世纪末康拉德·菲德勒[Konrad Fiedler]写到"艺术创造的机械活动",即"在可见的领域,只有可见的构型活动才能发展,而不再是眼睛"。然而,菲德勒属于另一边,他指的是手的机械活动——手指技巧[finesse de doigt]。手开始发展,并在"眼睛本身达到其活动极限的那一刻"继续发展——这是"行动绘画"的哲学基础。但是,菲德勒的结论对于其他创造视觉之物的机械活动同样适用。

于摄影也是如此，正如莫霍利希望的那样，以实验的方式而非传统的方式来处理它们。他呼吁："去除其中依据透视法的再现。这是一种基于透镜和反光镜系统的摄影机，可以同时从四面八方捕捉物体，遵循光学法则，而非肉眼的法则"。³他呼唤"科学客观的光学原则"，即艺术、科学、技术、机械的统一。他惊人的技术和科学知识在他的包豪斯丛书的脚注所埋藏的技术乌托邦财富中得以体现。《绘画、摄影、电影》——作为真正的乌托邦，其中的大部分内容同时从可能性的范畴进入到了现实的范畴。正如费宁格的不安所表明的那样，艺术家莫霍利对相机的探索在那个时代已经足够激进了。然而，在摄影领域，莫霍利以惊人的包容和广泛涉足各方面的态度不断游移着，这与我们当今专门从事主观或客观摄影、新闻报道摄影或"摄影学"的摄影师截然不同。只要摄影手段是被纯粹地用来为"新视觉"服务，莫霍利对所有这些均不予排斥。他的包豪斯丛书以同样的愉悦展示了齐柏林飞艇和巴黎的女职员，头虱和赛车手，帕鲁卡和工厂烟囱，从上往下看的伦敦圣保罗大教堂的内部和沙滩沐浴的女孩（也是从上方观看），猎犬座旋涡星云和X光下的青蛙，伪装的非洲斑马和巴伐利亚的池塘养殖试验场，秃鹳的眼睛和来自好莱坞的葛洛丽亚·斯旺森的"灯光、材料、构造、圆形和曲线的精致效果"。反射的球面镜中的影像被拍成照片（第101页的照片不是穆赫拍摄的，而是来自汉堡的弗里茨·施莱费尔[Fritz Schleifer]，他曾是包豪斯学生）。把戏摄影并没被遗忘，当今波普艺术家最喜欢的摄影蒙太奇也没有被遗忘，抑或是包含了从弗朗茨·伦巴赫到弗朗西斯·培根的肖像画的各个阶段的"一张从虚空中浮现的脸"，也未被忘记。

1__ 中译注：马克思·比尔[Max Bill]，瑞士建筑家、艺术家，乌尔姆设计学院的首任校长，具体艺术的重要代表人物。
2__ 中译注：该词来自弗朗兹·罗1929年为德国斯图加特"电影与摄影"展撰写展览介绍时所用的标题，书中主张摄影呈现的不应只是"美的世界，还有刺激、残酷、奇异的世界"。莫霍里-纳吉同样参加了此次展览，并负责为展览挑选德国人的作品。
3__ 中译注：见本书第29页。

然而，有一种特殊的摄影效果格外被强调：无相机摄影，即黑影照相。事实上，克里斯提安·沙德［Christian Schad］和曼·雷在此前不久便已将黑影照相应用在艺术实验上，但正是莫霍利不仅在实践上，而且在理论上，甚至在哲学上对它进行了研究。黑影照相中神秘的、透视的图象空间令他着迷。现在他的吁求不再仅仅是"用光取代颜料"，而是"由光表现的空间"和"时空连续统一体"："黑影照相使我们能够掌握空间关系的新的可能性"，莫霍利后来在他的《运动中的视觉》一书中写到，因为黑影照相中出现的只是各种（可测量的）曝光和光源距物体远近的效果，这意味着"黑影照相实际是时空连续统一体"

立体派和未来派也经常谈论第四维度，这是一种风尚。但莫霍利作为一名纯粹的思想家尝试了每一样东西，包括探索这种思想体系的科学方面。我们毫不怀疑他了解数学家赫尔曼·明科夫斯基［Hermann Minkowski］[1]（他在 1909 年左右开始出名）的作品《空间和时间》［Raum und Zeit］，也许是通过他那位异常博学的朋友利西茨基了解到的，利西茨基在 1925 年的《欧洲年鉴》［Europa Almanach］上明确提到明科夫斯基的世界和黎曼的四维连续体理论。莫霍利的同事和继承者凯派什，在他自己的出版物中详细研究了明科夫斯基。在《运动中的视觉》中，莫霍利开玩笑地将时空连续统一体的"微妙品质"与詹姆斯·乔伊斯的《尤利西斯》中的一段进行了比较："用短促的时间，跨越短小的空间"。

除了光的空间、时间，光与物体相互作用的特殊性质，即色彩因素，对莫霍利的一生来说同样是无比重要的。黑影照相无法给予他色彩，因此他对色彩的渴望很快便促使他回到了绘画上。但在人生的最后几年，他开始涉足彩色摄影，并写道："未来最重要的是对彩色摄影的掌握和精通。"

莫霍利后来的发现在包豪斯丛书的《绘画、摄影、电影》中已被预见和精确定位，一旦我们确立这一事实，该摇篮本的重要性就变得显而易见了。如果现在的读者对这部作品仍然感到陌生，唯一可能的建议是让他们沉浸到莫霍利晚年的故事中。这个故事被西比尔·莫霍利-纳吉以一种既感人又客观的方式讲述了出来（《莫霍利-纳吉：总体实验》，纽约，1950 年）。我们动情地了解到莫霍利-纳吉，这位伟大的艺术教育家，是如何自我教育的。这位在年轻时抱怨马列维奇于去世前不久写下"情感"这个词的人写道："今天的艺术家有责任洞察我们尚未认识到的生物机能缺陷，去研究工业社会的新领域，并将新发现转化为我们的情感流。"他对他的妻子西比尔说道："几年前，

我不可能会写那样的文字。我在情感主义中只看到了个人和群体之间精心培育的边界。今天我更清楚了。也许是因为我当了这么久的老师，如今我在情感主义中看到了强大的联系纽带、被映照出的温暖光芒，充实并支撑着我们"。正如蒙德里安在他最后的画作中放弃了直边而恢复自由挥动手臂的话语权，莫霍利在去世前的几天，用他那自由而热切的手在最好的有机玻璃雕塑上刻划了线条和符号，从而在精神学领域和生物学领域间建立了联系。

奥托·施特尔策［Otto Stelzer］

1__ 赫尔曼·明科夫斯基［Hermann Minkowski］，德国数学家，1908 年 9 月，他在德国科隆举办的自然科学家和医生联盟第十八次大会上发表了题为《空间和时间》的演讲，提出时空一体的观念将取代建基在传统物理学基础上的时空独立观。

1925—1930	包豪斯丛书
01	瓦尔特·格罗皮乌斯｜国际建筑
02	保罗·克利｜教学草图集
03	阿道夫·迈耶｜包豪斯实验住宅
04	奥斯卡·施莱默等｜包豪斯剧场
05	蒙德里安｜新构型
06	范杜斯堡｜新构型性艺术的原则
07	瓦尔特·格罗皮乌斯编｜包豪斯工坊的新作品
08	**拉兹洛·莫霍利-纳吉｜绘画、摄影、电影**
09	康定斯基｜从点、线到面
10	J. J. P. 奥德｜荷兰建筑
11	马列维奇｜非物象的世界
12	瓦尔特·格罗皮乌斯｜德绍的包豪斯建筑
13	阿尔伯特·格勒兹｜立体主义
14	拉兹洛·莫霍利-纳吉｜从材料到建筑